파블로 피카소

이종호 지음

파블로
피카소

거장은
어떻게
탄생되는가

인물과
사상사

인류에게 큰 영향을 미친
파블로 피카소

————————

미국 시사주간지 『타임』이 20세기의 가장 영향력 있는 인물 중 한 명으로 선정한 파블로 피카소Pablo Ruiz Picasso, 1881~1973는 역사상 가장 많은 미술품을 남긴 화가로 기네스북에 등재되었다. 『브리태니커백과사전』에 따르면, 그가 그린 유화는 1만 3,500점이었으며, 700여 점의 조각품, 판화, 데생은 물론 도자기 등 다양한 형태의 미술품 5만 점을 생전에 제작했다.

반면에 '피카소 재단'은 피카소가 78년 동안 1만 3,500점의 그림, 10만 개의 판화, 3만 4,000개의 일러스트레이션을 창작했다고 적었다. 작가와 비평가들은 피카소를 마술사로 여겼으며, 붓을 한 번 휘둘러 주변의

모든 것을 변화시킬 수 있는 예술가였다고 설명한다.

피카소는 155센티미터의 단신으로 하루에 담배 4
갑씩을 피운 골초임에도 92세까지 장수하면서 역사상
살아생전에 가장 많이 돈을 번 화가가 된 신화적 인물
이기도 하다. 그가 유언장 없이 후손들에게 남긴 유산
만 해도 최소한 8조 5,000억 원에서 10조 원에 달한다
고 알려진다.

피카소는 당대의 정황상 이해되지 않은 수많은 기
행을 벌였는데 그중 잘 알려진 것은 여성 편력이다. 언
론에서 공식적으로 설명하는 여자만 해도 7명에서 12
명이 된다. 그중 2명과 결혼했으며, 결혼 중에도 불륜
을 저질렀다. 그가 만난 여성 가운데 2명은 자살했으
며, 2명은 정신질환을 앓았고, 1명은 젊어서 요절했다.

만만치 않은 지구인이라 볼 수 있는데 그의 명성은
'내셔널지오그래픽'이 〈지니어스 1〉로 아인슈타인 10
부작을 방영한 후 이어서 〈지니어스 2〉로 피카소 10부
작을 방영했다는 것으로도 알 수 있다. 과학에서 천재
라는 말은 다반사이지만 92년을 살면서 예술 분야에만
집착했던 피카소가 아인슈타인 다음으로 지구상의 천
재로 거론된다는 것은 그만큼 피카소가 인류에게 큰 영

향을 미쳤다는 것을 의미하는 것이리라.

지금부터 '거장 피카소'의 파란만장한 일대기를 감상해보도록 하자.

2023년 1월

이종호.

차례

세기적

천재

10세에 미술을
마스터한
초유의 미술 천재

피카소의 어릴 적 그림 실력을 단적으로 보여주는 예는 그가 10세경에 그렸다는 소묘다. 초등학생 나이에 표현한 그림자에 대한 묘사가 그야말로 놀랄 정도로 완벽하다. 될 성 싶은 나무는 떡잎부터 알아본다지만 피카소는 초등학생 나이에 이미 미술을 마스터한 초유의 미술 천재였다.

파블로 피카소Pablo Ruiz Picasso는 본명이 긴 것으로 유명하다. 그의 풀 네임은 파블로 디에고 호세 프란시스코 데 파울라 후안 네포무세노 마리아 데 로스 레메디오스 시프리아노 데 라 산티시마 트리니다드

루이스 이 피카소Pablo Diego José Francisco de Paula Juan
Nepomuceno María de los Remedios Cipriano de la Santísima
Trinidad Ruiz y Picasso다. 놀라지 않을 사람이 없을 것이라
생각하는데, 이는 스페인에서는 선조, 즉 가문의 이름
에 자신의 이름을 첨가하여 사용하는 것이 보편화되었
기 때문이다.

스페인의 카타루냐 지역에선 결혼 시 양 부모의 성
을 합치는데, 조상들의 성을 다 붙이므로 이름이 만만
치 않게 길어진다. 그러므로 피카소의 기다란 이름을
부모만의 성으로 짧게 줄이면 아버지의 성씨는 루이스,
어머니의 성씨는 피카소이므로 파블로 루이스 피카소
Pablo Ruiz Picasso가 된다. 이름을 줄여 말하면 어머니의
성인 피카소를 제외하고 파블로 루이스로 부르는 게 맞
다. 하지만 피카소가 19세 때 루이스 대신 피카소를 선
택하면서 파블로 피카소가 되었다.

피카소는 어린 시절과 청소년기를 통해 자연주의적
인 방식으로 그림을 그리는 등 어린 시절에 비범한 예
술적 재능을 보여주었다. 이후 20세기의 첫 10년 동안
그의 그림은 다양한 이론, 기술 및 아이디어를 실험하
면서 바뀌었다. 학자들은 1906년 이후, 앙리 마티스의

야수파 영향을 받아 서로 경쟁 관계를 형성하면서 결국 현대 미술의 지도자로 부각될 수 있었다고 설명한다.

피카소는 1881년 10월 스페인 남부 안달루시아의 말라가에서 태어났다. 말라가는 아프리카로 이어지는 관문인 영국령 지브롤터에서 동쪽으로 100킬로미터 정도 떨어진 해안도시다. 이슬람과의 전쟁 과정에서 기독교의 최전선인 요새 도시로 성장한 말라가는 현재 세계적인 휴양지로 각광받고 있다.[1]

아버지의 이름은 돈 호세 루이스 이 브라소Jose Ruiz Blaso이며 어머니의 이름은 마리아 피카소 로페스Maria Picasso Lopez다. 아버지는 중산층 출신으로, 조상은 특권 귀족으로 알려진다. 그는 주로 새 등 자연주의적 묘사를 전문으로 하는 화가였으며, 장인 학교의 미술 교수이자 지역 박물관의 큐레이터로 봉사했다.

피카소가 태어났을 때 조산사는 그가 사산했다고 생각해 그를 식탁 위에 그대로 놔두었다고 한다. 피카소를 구한 것은 삼촌이자 의사인 돈 살바도르였다.

1) 「상상 이상의 상상력…다시, 피카소에 빠지다」, 성수영, 한국경제, 2021.07.08

피카소는 ADHD를 앓았나?

피카소는 어려서부터 그림에 대한 탁월한 재주를 보였다. 그의 어머니에 따르면, 피카소가 말한 첫 단어는 '연필'을 뜻하는 스페인어 라피즈의 줄임말인 피즈였다고 한다. 아버지가 미술 선생이었으므로 데생에 필요한 연필이 집에 널려 있었을 것이라 추정한다.

아버지는 7세 때부터 피카소에게 인물화와 유화에 대한 기초 기법을 알려주었다고 하는데 일부 자료는 4세 때부터 아버지가 피카소를 가르쳤다고 말한다. 그만큼 피카소의 자질이 남달랐다는 뜻으로 이해할 수 있겠다.

1891년 피카소의 가족은 라코루냐에서 4년을 지냈다. 이때 피카소의 그림 실력이 워낙 출중해 아버지 루이스는 아들 피카소가 자신을 능가하는 재주를 이미 모두 가졌다며 자신은 더 이상 그림을 그리지 않겠다는 말을 했다고 하는데, 이는 대체로 사실로 여겨진다.

피카소에 대해 잘 알려지지 않은 내용 가운데 하나는 그가 어렸을 때 주의력 결핍 과잉 행동 장애ADHD, Attention Deficit Hyperactivity Disorder를 앓았을 가능성이 크다는 점이다. 이는 피카소에게 학교가 시련의 장소였다

는 것으로도 유추할 수 있다.

피카소는 어렸을 때부터 규칙을 지키기 싫어했으며 선생님의 지시를 따르지 않았다. 자리에 제대로 앉지 못하고 창가로 가거나 창문을 두드리는 행동을 했으며, 수업 시간에는 시계만 쳐다보거나 낙서를 하면서 시간을 보냈다. 국어와 산수는 심각할 정도로 학습 능력이 부족했다.

학자들은 ADHD는 주의력 결핍, 과잉 행동, 충동성 3가지 핵심 증상을 특징으로 하며, 유병률이 6~9퍼센트 정도로 지구인에게 흔한 질병이라고 설명한다. 자리에 계속 앉아 있는 것이 어렵고 앉아 있더라도 꼼지락거리거나 뒤돌아 친구랑 떠드는 것 등이 과잉 행동 증상이다.

알림장이나 숙제 등을 깜빡하거나, 우산이나 학용품을 자주 잃어버리며, 아는 문제라도 계산 실수나 지문을 틀리게 읽는 경우가 흔하고, 간단한 심부름을 시키더라도 여러 차례 말해야 하는 등 잘 듣지 못하는 것처럼 보일 때가 많은 게 주의력 결핍 증상이다.

차례로 줄서서 기다리는 것을 어려워하며 다른 사람의 대화나 놀이에 끼어들고, 갑자기 공을 쫓아서 차

피카소는 어려서부터 그림에 대한 탁월한 재주를 보였다. 피카소가 말한 첫 단어는 '연필'을 뜻하는 스페인어 라피즈의 줄임말인 피즈였다고 한다. 피카소(왼쪽)와 여동생 로라.

도에 뛰어 든다든지 높은 곳에 올라가는 등의 위험한 행동을 하는 게 충동성 조절 증상이다.

ADHD는 전형적으로 규범화된 생활을 시작하는 8세경(초등학교 1학년)부터 증상이 두드러지는데, 소아 ADHD 중에서 50~60퍼센트 정도가 성인기까지 증상이 지속된다. 연구에 따르면, ADHD 환자들의 뇌는 보통 아동 청소년에 비해서 3년 정도 발달 속도가 느리다.

성인이 되면 아동기와 다른 양상을 보인다. 학자들은 과잉 행동 증상은 호전되는 경우가 많지만 주의력 결핍과 충동성 증상은 오래 지속된다고 설명한다. 업무를 체계적으로 수행하는 데 어려움이 있고, 여러 가지 일을 한꺼번에 할 때 실수가 잦은 것이 대표적인 특징이다. 일의 우선순위를 정하기 어려워 중요한 일들을 미루는 경향도 보인다.

이런 특성 때문에 ADHD 환자들은 게으르다, 말을 잘 안 듣는다 등의 부정적인 피드백을 받기도 하는데, 이런 피드백은 자존감을 더 낮추고 대인 관계도 어렵게 느끼도록 해 2차적으로 우울이나 불안이 동반되는 경우도 적지 않다고 한다.[2]

어린 시절의 상처를 창조성의 연료로 삼은 피카소

아버지인 루이스는 자신의 아들이 그림에 남다른 천재성이 있다는 것을 발견하고 미술가의 꿈을 아들에게로 옮겼다. 아버지는 아들이 다소 지적 장애를 갖고 있지만 미술과 관련한 천부적 재능을 소유했다는 것을 알고 아들의 길을 적극적으로 열어주는 데 주저하지 않았다.

학자들은 피카소는 매우 특이한 경우라고 설명한다. 모든 사람들이 ADHD를 노력으로 극복할 수 있는 것은 아니라는 뜻이다. ADHD는 뇌 안에서 주의 집중력을 조절하는 신경전달물질인 도파민, 노르에피네프린 등의 불균형에 의해서 발생하는 뇌의 병이므로 사람마다 치유 방법 자체가 다를 수밖에 없다는 것이다.

엄밀하게 말하면 피카소의 아버지는 작가로의 꿈을 이루지 못한 시골의 미술 선생이었다. 그러므로 피카소를 철저하게 교육시켰다. 그는 걸작을 복사하고 살아 있는 인물 모델과 석고 모형에서 인간의 형태를 그

2) 「입체주의 미술의 거장이 겪은 문제 '파블로 피카소와 성인 ADHD'」. 김인향, 한양대학교병원, 2019.09.19

리는 것이 가장 중요하다며 피카소를 스파르타식으로 훈련시켰다.

아버지는 정식 화가로 인정받으려면 대가의 작품을 베끼면서 인체를 철저하게 묘사할 줄 알아야 한다고 강조했다. 피카소의 어릴 적 시절을 면밀히 분석한 학자들은 피카소는 심한 우울증과 공격적인 성격을 갖고 있었는데, 그것은 어릴 적 남다른 경험에서 비롯된 것이라고 설명한다.

피카소의 작품에는 절단된 신체가 등장하거나 무겁고 어두운 느낌을 주는 경우가 많다. 특히 피카소의 걸작품인 〈게르니카〉에는 사람과 동물의 몸이 우악스럽게 절단되어 있는데 피카소는 어린 시절 이와 비슷한 악몽을 자주 꿨다고 한다. 화가였던 아버지가 비둘기를 그리기 위해 아들에게 비둘기 시체에서 내장을 꺼내 박제를 만드는 일을 시켰다는 이야기도 있다.

서울대학교 조두영 교수는 비둘기 시체를 붙들고 있던 충격과 아버지에 대한 분노가 뇌에 함께 자리 잡아 공격성이 자극받았다고 설명하면서 피카소가 남다른 것은 이런 어린 시절의 상처에서 오히려 〈게르니카〉 같은 창조적인 그림을 이끌어낸 점이라고 말한다. 그가

어렸을 때의 병력을 이겨내고 그림을 비롯한 각종 예술 분야에서 뛰어난 재능을 보였다는 것이다.

한마디로 어렸을 때의 병력이 오히려 '창조성'을 발휘하는 데 큰 영향을 미쳤다는 뜻이다. 『피터팬』을 쓴 제임스 배리는 다음과 같이 말했다. "예술가 중에는 소중한 대상을 잃어버린 감정적 고통을 극복하면서 창조성을 발휘한 사례가 많다." 『노인과 바다』로 노벨문학상을 받은 미국 작가 어니스트 헤밍웨이도 우울증을 앓았다. 우울증으로 복잡한 감정들을 경험하고 나면 다른 사람보다 생각이 깊어져 뛰어난 소설이나 시를 창작할 수 있었다는 설명이다.

사실 어렸을 때 비둘기를 죽인 비둘기 사건은 아버지의 철저한 교육 방법 때문에 발생한 일이라 할 수 있다. 그러나 어렸을 때 다소 지적 장애가 있었음에도 세계 최고의 예술가 반열에 올랐다는 것은 남다른 재주가 피카소에게 있었다는 것을 의미한다.

학자들은 피카소가 자신의 어릴 적 단점을 극복하고 새로운 삶을 찾아가는 과정에서 자신의 능력을 최대한 발휘하면서 창조성의 길로 들어섰는데, 바로 그 점이 그를 세계에서 가장 영향력 있는 지구인 중 한 명으

로 우뚝 서게 만들었다고 설명한다.[3]

피카소의 스트레스를 완화시켜준 어머니

그런데 여기에도 절묘한 중개인이 등장한다. 바로 어머니다. 피카소가 아버지에게 상당한 스트레스를 받을 때 어머니 마리아 피카소 로페스가 피카소의 스트레스를 완화시켜주는 역할을 했다. 피카소가 자신의 예명藝名을 아버지의 이름인 루이스가 아니라 어머니의 이름인 피카소로 한 것도 이런 이유 때문이었다.

어머니의 피카소에 대한 생각은 추후 피카소가 직접 이야기했다. "네가 군인이 된다면 장군이 될 것이고, 네가 수도원에 간다면 교황이 될 것이다."[4] 그런데 피카소는 장군이나 교황을 원하지 않고 자신의 능력을 충분히 발휘할 수 있는 화가의 길을 택했다. 추후 피카소

3) 「거장을 낳은 '우울한 뇌'…'예술가와 우울증'」. 임소영, 동아일보, 2006.04.28
4) 「상상 이상의 상상력…다시, 피카소에 빠지다」. 성수영, 한국경제, 2021.07.08.; 「생명을 파괴하는 피카소의 여성 편력」. 유민호, 온라인 중앙일보, 2014.11.22

1894년 13세의 나이에 가족의 초
상화를 포함한 첫 유화를 그린 피카
소는 1895년부터 소규모로 자신의
작품을 전시하고 판매하기 시작했
다. 15세 시절의 피카소.

는 자신의 선택이 옳았고 세상에 유일무이한 '피카소'가 되었다고 말했다.

놀라운 것은 피카소 스스로도 자신이 남다른 능력을 갖고 있다는 것을 알고 있었으며, 12세 때 르네상스 시대의 라파엘로만큼 그릴 수 있다고 말했다는 점이다. 학자들이 다소 아쉬워하는 것은 피카소의 타고난 재능이 워낙 지구인들의 수준을 뛰어넘었기 때문에 미술적 감성 면에서는 붓을 잡자마자 유아기도 사춘기도 없이 곧바로 성인이 되었다는 점이다.

피카소의 그림 실력이 어느 정도인지는 그가 10세경에 그렸다는 소묘를 보면 알 수 있다. 초등학생 나이에 표현한 그림자에 대한 묘사가 소름 끼칠 정도로 완벽하다는 말을 들을 정도니 말이다.

놀랍게도 피카소는 1894년 13세의 나이에 가족의 초상화를 포함한 첫 유화를 그렸으며, 1895년부터는 소규모로 자신의 작품을 전시하고 판매하기 시작했다고 한다. 한마디로 피카소가 어린아이들의 천진난만했던 화풍을 건너뛰어 소위 산업 전선에 뛰어들었다는 뜻인데 피카소 자신도 평생 동안 자신에게 사라진 어린 동심을 동경했다고 한다. 피카소는 후일 다음과 같이

말했다.

"비록 나의 어린 시절과는 멀어졌지만 나는 아직도 아이이다. 우리는 무엇을 그리고 싶어 하는가. 얼굴에 보이는 것, 얼굴 속이 있는 것, 아니면 얼굴 뒤에 있는 것인가? 나는 보이는 대로가 아닌 내가 생각하는 대로 그린다. 예술은 불필요한 것들을 없애는 것이다. 저급한 예술가들은 베낀다. 그러나 훌륭한 예술가들은 훔친다. 내가 상상할 수 있는 모든 것은 바로 현실이다."

피카소의 이런 이야기가 특별히 강조되는 것은 92세에 걸친 그의 인생살이 중 상당 부분이 모순적으로 흐른 면이 있는데, 이런 일이 발생한 데에는 어린 시절의 경험이 없기 때문이라는 지적도 있기 때문이다. 여하튼 피카소의 어릴 적 그림 이야기는 그야말로 전설적이다.

1895년 피카소의 가족은 바르셀로나로 이사했고 아버지 루이스는 바르셀로나의 라론하 미술학교에서 자리를 잡았다. 그는 학장에게 찾아가 자신의 아들이 특별한 실력을 갖고 있으므로 초급반이 아닌 상급반에 입학시켜달라고 요청했다. 그러자 학장은 자기 미술학교의 상급반은 대학교급이라며 중학생 나이의 어린 피

카소를 입학시킬 수는 없다고 핀잔을 주었다.

이에 피카소의 아버지는 피카소가 12세에 그린 그림을 보여주었으며, 그 그림을 본 학장은 그 자리에서 피카소의 입학을 허락했다.

19세에 처음으로 개인전을 열다

피카소는 아버지의 주선으로 13세에 바르셀로나 미술학교 상급반에 입학했지만 학교의 틀에 큰 흥미를 느끼지 못했다. 이는 피카소의 ADHD 때문으로 추정하지만 그는 그림을 중단하지 않았다. 피카소는 14세에 스페인 역사상 최고의 초상화 중 하나로 일컬어지는 페파 이모의 초상화를 그렸다.

아들이 학교생활을 매우 어려워하자 아버지와 삼촌은 16세 때인 1897년 스페인 최고의 미술학교인 마드리드의 산페르난도 왕립 아카데미에 추천했고 그는 장학생으로 입학했다. 피카소는 여기에서도 틀에 박힌 정식 교육을 싫어했고 등록 직후 수업에 참석하지 않았다. 그러나 마드리드에는 다른 많은 명소가 있었다. 프

라도 미술관에는 디에고 벨라스케스, 렘브란트 판 레인, 요하네스 베르메르의 그림이 있었다.

피카소는 프라도의 수많은 명화를 감상하면서 벨라스케스가 최고이며 엘 그레코는 위대한 몇몇 대가들 가운데 속한다고 말했다. 학자들은 피카소가 특히 그레코와 카라바조의 작품, 즉 길쭉한 팔다리, 시선을 사로잡는 색상, 신비로운 얼굴과 같은 요소에 매료되어 자신의 작품에 반영했다고 설명한다.

피카소의　　예술
시
대

1900년
이전

피카소는 19세기 말 1881년에 태어나서 20세기 중반
을 넘긴 1973년까지 90세를 넘겨 살았으므로 그의 기
다란 예술 활동에서 수많은 변곡점을 만들며 세계를 놀
라게 했다.

피카소는 어린 시절과 청소년기를 통해 자연주의적인
방식으로 그림을 그리는 등 어린 시절에 비범한 예술적
재능을 보여주었다. 20세기의 첫 10년 동안은 다양한
이론, 기술 및 아이디어를 실험하면서 그림 그리는 방
식을 바꾸었다. 피카소가 특이한 것은 이런 변화가 모
두 세계 미술사에 획기적인 기여를 했다는 점에 있다.

직업도 다양해 피카소는 스페인 화가, 조각가, 판화 제작자, 도예가 및 연극 디자이너 등으로도 불렸다. 그림 실력도 만만치 않아 원래 실사, 즉 구상에 탁월한 재주를 갖고 있지만 입체파 운동을 주도하고 구성 조각과 콜라주의 발명 등 그야말로 회화계에서 남다른 독창성으로 선풍을 일으켰다. 그러므로 학자들은 피카소의 수많은 작품을 특정 시대로 분류하여 설명한다.

피카소의 재주를 잘 아는 아버지는 피카소가 정통 작품 활동을 할 수 있는 길을 열어주었는데 학자들은 그의 화가로서의 경력이 1893~1894년부터 시작되었다고 생각한다. 피카소의 나이 11세~12세 때다. 그는 이때 그의 여동생 라를 자주 묘사했다.

그림 실력이 출중한 피카소는 사실과 똑같이 그리는 실사에 남다른 재주를 보여주었지만 학자들은 1897년에 이미 비자연주의적인 보라색과 녹색 톤을 사용한 풍경화를 그리는 등 상징주의적 영향을 나타내기 시작했다고 말한다.

1898년 봄 피카소는 병에 걸려 바르셀로나에서 사귄 마누엘 파야레스와 함께 카탈루냐 지방의 오르타 데 에브로에 가서 1년 내내 휴양했다. 1899년 초 바르셀

로나로 돌아온 그는 미술학교의 교육을 더 이상 받을 필요가 없다며 학교를 다니지 않고 바르셀로나에서 파리를 동경하고 있던 카탈루냐 미술가·작가들의 모임에 참여했다. 그들은 파리의 카페 '검은 고양이'를 본뜬 '네 마리 고양이'에서 자주 모였다.

1900년 2월 바르셀로나에서 첫 번째 전시회를 가졌는데, 전시된 작품들은 카페에서 만난 친구들을 다양한 재료로 그린 초상화 50여 점이었다. 그 밖에도 죽어가는 여인의 임종을 지키는 한 사제를 주제로 하여 그린 어둡고 음울한 분위기의 〈임종의 순간〉도 전시되었는데, 이 작품은 그해에 열린 파리 국제 박람회의 스페인 관에 전시되었다.

모더니스트 시대(1899~1900)

모더니스트라고 시대를 구분하는 것은 비록 2년이라는 짧은 기간이지만 엘 그레코와 같은 거장들의 그림을 자신 것으로 만드는 모더니즘을 익혔기 때문이다. 특히 그는 1900년 당시 유럽의 예술 수도였던 파리를 동료

인 카를로스 카사헤마스와 함께 방문한다.

이곳에서 파리의 언론인이자 시인인 막스 자코브을 만나는데 자코브는 피카소와 아파트에 함께 살면서 피카소가 언어와 문학을 배우도록 도왔고 피카소는 루브르 박물관의 카탈루냐 딜러인 페레 마나흐의 모델로도 활약했다. 그러나 아파트의 환경이 열악하여 자코브는 밤에 자고, 피카소는 낮에 자고 밤에 일을 했는데 이때의 습성이 몸에 익었는지 피카소는 대가가 된 후에도 주로 밤에 작품을 그렸다.

피카소가 파리 여행 중(10~11월)에 얻은 귀중한 미술적 성과는 색채의 발견이었다. 전통적인 스페인 회화의 충충한 색채, 스페인 여인들이 즐겨 걸치는 숄의 검정색조, 스페인 풍경에서 흔히 보게 되는 황갈색조나 갈색조가 아닌 반 고흐의 강렬한 색채 등 전혀 새로운 색채를 경험했다. 피카소는 목탄 · 파스텔 · 수채 · 유채 등 다양한 매체로 파리의 생활을 묘사했는데 실연으로 의기소침해진 친구 카사헤마스 때문에 단지 2개월 만에 스페인으로 돌아가야 했다.

청색 시대(1901~1904)

카사헤마스와 함께 스페인에 돌아온 피카소는 1901년
초 잠시 마드리드에서 무정부주의자 친구인 프란시스
코 데 아시스 솔레르와 함께 잡지 『젊은 예술』의 미술
편집장으로 근무하면서 5권을 발행했다. 솔레르는 기
사를 썼고 피카소는 삽화를 그렸다.

이 시기 그야말로 놀라운 사건이 일어났다. 피카소
로 하여금 20세 때 청색 시대를 열게 한 친구 카사헤마
스가 자살한 것이다. 카사헤마스와는 1900년 파리 만
국 박람회 출품을 위해 함께 프랑스로 갔고 두 사람은
파리에서 집을 구해 함께 그림을 그렸다. 이곳에서 피
카소의 그림 속에 자주 등장하는 프랑스 여인 제르멩
피소란 모델을 만난다. 제르멩은 스페인어를 할 수 있
었으므로 두 사람은 그녀를 통해 프랑스어도 배울 겸,
세 명이 함께 살기 시작했다.

세 사람의 기묘한 동거 생활이었다. 돈도 아끼고 그
림 공부도 한다는 의미에서 시작되었지만, 예상치 못한
긴장이 일기 시작했다. 카사헤마스가 제르멩을 사랑했
는데 제르멩은 카사헤마스에 관심을 두지 않았다. 골머

언론인이자 시인인 막스 자코브. 그는 피카소
와 아파트에 함께 살면서 피카소가 언어와 문
학을 배울 수 있도록 도왔다.

리 아픈 상황이 될지 모른다고 생각한 피카소는 카사헤마스와 함께 스페인으로 돌아온다. 그런데 피카소가 마드리드에서 잠시 출판 일을 하는 동안 카사헤마스는 혼자서 다시 파리에 갔다.

카사헤마스는 제르멩을 불러 카페에서 술을 마시던 중 갑자기 총을 꺼내 그녀를 쐈다. 쓰러진 그녀를 본 뒤 카사헤마스는 곧바로 자신의 오른쪽 머리에 총을 쏴 자살했다. 1901년 2월 추운 겨울이었다.

친구의 죽음에 큰 충격을 받은 피카소는 1901년부터 1904년까지 청색만을 고집했다. 청색은 하늘의 색인데 구름 한 점 없이 맑은 하늘의 색이 아니다. 그것은 침울한 절망의 색으로 우울한 주제를 엄격하게 사용하며 그의 그림에는 매춘부와 거지가 자주 등장했다. 학자들은 청색은 단순히 그의 캔버스에 칠해지는 색이 아니라 그가 세상을 보는 방식이었다고 설명한다. 피카소는 청색이야말로 모든 색을 다 담고 있는 색깔이라고 말하곤 했다.

피카소는 오로지 청색만 사용하여 늙은 뚜쟁이, 알코올 중독자, 누더기를 걸친 걸인, 장님 등 하층민을 주로 그렸고 자살한 친구 카사헤마스도 빠트리지 않았다.

그는 자살한 카사헤마스의 초상화 2점과 장례 장면 2점을 그렸고 카사헤마스는 피카소가 1903년에 그린 〈인생〉에서 예술가의 모습으로 등장하기도 한다. 학자들은 피카소의 청색 시대가 1901년 시작되었다고 설명하는데 일부 학자들은 청색 시대를 피카소가 가지고 있던 우울증 영향으로 보기도 한다.

피카소는 1901년부터 4년간 프랑스 파리와 스페인을 왔다 갔다 하면서 청색으로 지독히 고통스러운 삶을 사는 사람들을 그렸는데 이는 충분히 이해되는 일이다. 피카소는 당시 땡전 한 푼 없는 상태로 파리에서 그야말로 극빈자처럼 생활했고 사창가를 전전하면서 수많은 여자와 어울렸다. 이 당시 그림이 우울한 것은 그의 생활 자체가 매우 어두웠기 때문으로 생각한다.

그럼에도 피카소는 독특한 그림의 소재를 찾는데 열중했는데 그는 매우 특이한 곳에서 얻은 감동을 그림에 적용했다. 당대에는 교도소에서도 아이를 키울 수 있었는데 피카소는 교도소를 방문하여 수감자인 여자와 아이 사이의 모성애를 보고 그 당시의 상황을 20세기의 미술 언어로 표현해내어 큰 호평을 받았다. 여자 교도소에서 보았던 모성애는 그 후 피카소가 전통적인

그림의 주제를 20세기의 미술 언어로 표현할 때마다 여러 번 다루었다.[1]

피카소의 친구 시인 아폴리네르는 이때를 다음과 같이 말했다. "화면의 형체는 야위었고 선은 병적일 만큼 섬세하며, 색채는 어둡지만 아름답다. 눈물에 흥건히 젖은 예술, 촉촉한 계곡의 푸르름이다."

바로 이 시대를 청색 시대라 부르는 이유다. 이때 피카소는 파란색과 청록색 음영으로 단색 그림을 그렸지만 때때로 다른 색상을 사용하여 부드럽게 그리기도 했다. 청색 시대가 언제부터 시작되었느냐는 질문에 피카소는 카사헤마스의 죽음을 알았을 때 파란색으로 그림을 그리기 시작했다고 회상했다. 한마디로 스페인에서 영감을 받았다는 뜻인데 미술사가 헬레네 세켈은 다음과 같이 썼다.

"이 시기에 피카소는 주변의 예술적 영향에 매우 개방적이었는데 야수 작품, 특히 앙리 마티스의 작품이 그에게 큰 영향을 미쳤다. 피카소는 자신의 획기적인 스타일을 만들어 새로운 방향을 모색함으로써 파리의

1) 「[네이버 지식백과] 파블로 피카소」, 장석봉, 네이버 지식백과

야수 화가들의 새로운 전위적 발전에 대응했다.”

스페인에서부터 청색 시대의 감을 갖고 있었다는 설명이지만 청색 시대는 장미 시대로 딱 끊어지는 것이 아니라 입체파 시대에도 보인다. 그런데 피카소가 가장 불행하게 살았다고 설명되는 청색 시대 단 몇 년의 에피소드는 그야말로 흥미진진하다.

피카소는 수많은 작품을 그렸지만 유독 청색 시대 그림은 거의 남아 있지 않다. 이 당시 피카소의 삶은 극심한 가난과 추위, 절망으로 점철되었는데, 학자들은 피카소의 초기 작품들이 작은 방을 따뜻하게 유지하기 위한 땔감으로 사용되었다고 말한다. 또 당시 무명이었던 피카소는 궁핍함을 해결하기 위해 그림 한 장을 한 끼 식사와 자주 바꾸었다고 한다.

당시 피카소는 한 여자와 매우 가까워 상당수의 그림을 주었는데 그 여자가 피카소를 떠나 백작과 결혼했다. 피카소가 사망한 후 전 세계 화상畫商들이 피카소가 적지 않은 청색 그림을 백작 부인에게 주었다는 것을 알고 백작 부인을 찾아가 그림을 수소문했다. 화상들의 기대와 달리 백작 부인은 피카소의 그림을 단 한 점도 갖고 있지 않았다.

백작 부인에게 피카소의 그림이 단 한 점도 없었던 이유는 간단했다. 그녀와 피카소와의 파리에서의 관계를 잘 알고 있던 백작이 자신과 결혼하려면 피카소와의 과거를 완전히 지워야 한다고 요구했고, 그 여인은 백작 부인을 선택하면서 자신이 피카소를 완전히 잊어버리겠다는 증거로 피카소로부터 받은 청색 시대 그림을 모두 불태운 것이다. 청색 시대의 그림은 당시에는 파리에서 인기가 없어 거의 팔리지 않았지만 현재는 그의 가장 인기 있는 작품이다.

장미 시대(1904~1906)

장미 시대는 주황색과 분홍색을 사용하는 밝은 톤이 특징이며 서커스 하는 사람, 곡예사, 할리퀸 등을 등장시켰다. 특히 이때 제작한 체크무늬 옷을 입은 할리퀸은 계속적으로 피카소의 개인적인 상징이 되었다.

피카소는 1904년 파리에서 그의 애인이 된 보헤미안 예술가 페르낭드 올리비에를 만났다. 올리비에는 피카소의 그림에 자주 등장하는데 그녀의 등장으로 비로

소 침울한 청색 시대에서 장미 시대로 옮겨갔다고 생각한다.

즉 그녀를 만나 그림이 밝아졌다는 것으로 이 당시 그린 그림은 일반적으로 낙관적인 분위기를 보여준다. 이 말은 피카소가 여자를 만나 화풍을 바꾸었다는 것인데 바로 이 점이 수많은 염문에도 불구하고 피카소가 미술사에서 높이 평가받는 이유다. 여자를 통해 피카소의 예술이 업그레이드되었다는 것을 의미하기 때문이다.

1905년은 피카소에게 매우 중요한 해다. 땡전 한 푼 없이 파리에서 악전고투하고 있던 피카소의 진로에 결정적인 역할을 하는 미국의 미술품 수집가인 레오와 거트루드 스타인을 만났기 때문이다.

당대 세계 미술 시장을 좌지우지하고 있는 거물 중 한 명인 스타인은 피카소의 작품을 적극적으로 구입해주었다. 또한 스타인의 오빠인 마이클 스타인과 그의 아내 사라도 피카소의 작품 수집가가 되었다.

화상계의 거물인 스타인은 많은 사람이 피카소의 작품을 사도록 유도하기도 했다. 당대의 세계 최고 화상계의 거물인 스타인 그룹이 피카소의 그림을 구입하면서 피카소는 이른바 성공의 고속도로를 타기 시작했

다. 스타인 그룹은 마티스의 그림도 함께 구입했다. 피카소는 스타인 그룹의 공을 잊지 않았고 스타인과 그녀의 조카 앨런 스타인의 초상화를 그리기도 했다. 스타인의 초상화는 피카소가 그린 초상화 중 가장 유명한 것 가운데 하나다.

더불어 스타인이 주최한 모임에서 피카소는 평생 친구이자 라이벌이 되는 앙리 마티스를 만났다. 마티스와의 만남은 피카소로 하여금 자신의 예술 경력을 다시금 재정립하도록 하는 계기가 되었다.

1907년, 피카소는 당대 최고의 미술품 딜러 중 한 명인 대니얼-헨리 칸바일러가 개장한 미술관에 작품을 출품했다. 칸바일러는 20세기 초창기 큐비즘을 적극 지원한 인물로 피카소, 조르주 브라크는 물론 세계적인 명성을 얻는 앙드레 드랭, 페르랑 레제, 후안 그리스 등 예술가들을 후원했다. 한마디로 당대 최고의 화상들이 적극적으로 이들을 후원하여 20세 중반부터 피카소는 평생 금전적인 불편을 겪지 않았다.

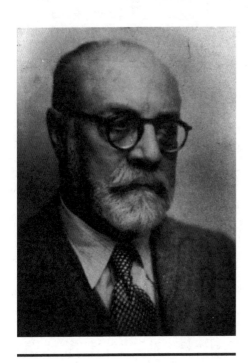

앙리 마티스와의 만남은 피카소가
자신의 예술 경력을 다시금 재정립
하는 계기가 되었다. 마티스는 피카
소의 평생 친구이자 라이벌이었다.

아프리카 예술과 원시주의(1907~1909)

피카소의 작품 활동은 여러 면에서 시기적인 특징을 감지할 수 있는데, 피카소는 1907년부터 2년간 아프리카에 심취한다. 폴 세잔이 사망한 다음 해에 세잔의 회고전인 살롱도톰이 열렸다. 피카소는 세잔의 작품에서 자연의 본질적인 것을 증류시켜야 한다는 것을 발견하고 전통적인 아프리카 조각의 아름다움에 매료되었다.[2]

1907년, 프랑스 파리 몽마르트르 언덕에 '바토-라부아르'라는 아파트가 있었는데 이 건물 안에 30여 개의 아틀리에가 있었다. 가스도 전기도 들어오지 않는 곳이다. 이곳이 미술사에서 유명한 것은 반 고흐, 툴루즈 로트레크 등이 살았고, 세잔의 영향을 받아 피카소가 큐비즘을 선보인 곳이기 때문이다.

20세기 미술의 시작을 알리는 〈아비뇽의 아가씨들〉에는 다섯 명의 여자들이 등장한다. 그런데 이들은 익히 보아왔던 그림들 속 여자의 모습이 아니다. 그때

2) https://www.pablopicasso.org/

까지 화가들의 화폭 속 여인들은 항상 아름다웠는데 피카소의 그림은 이와 완전히 달랐다.

당시까지 사람들은 그림을 그리는 행위는 자연에 대한 모사模寫라고 생각했다. 그림을 잘 그린다는 건 대상을 있는 그대로 그려 넣는 것이라고 여겼다. 사진기가 없던 시절, 눈에 보이는 것을 그대로 옮겨 마치 화폭 안에 실재하는 것처럼 그리는 것은 모든 화가의 열망이었다.

바로 르네상스 시대의 거장들의 생각과 손을 거치며, 르네상스 시대를 이루는데 여기에서 철학적인 문제가 제기된다. 그건 바로 '인간이 사물을 있는 그대로 재현하는 것이 가능한 것이냐'는 질문이었다. 이 질문은 '우리에게 보이는 것이 그대로 실재하는 것이냐'는 질문으로 이어진다.

대상과 화가 사이에 존재했던 역할 분담에 생긴 이 미세한 균열은 세잔에 와서 구체화된다. 그는 그동안 화가가 견지한 오랜 임무를 포기한다면서 1904년 에밀 베르나르에게 다음과 같은 편지를 보냈다. "자연을 원통, 구와 원추에 의해서 다룬다."

자연의 기본 형태가 원통, 구, 원추라고 생각한 세

잔은 자연을 자신이 그리기 쉽도록 변화시켰다. 세잔은 자신의 생각을 보다 구체화하지 못하고 1906년 세상을 떠났다. 그러나 그가 제시한 새로운 그림에 대한 아이디어는 젊은 화가들에게 커다란 영향을 미쳤다.

세잔의 영향 가운데 가장 큰 성과물이 피카소가 1907년에 그린 〈아비뇽의 아가씨들〉이다. 243.9센티미터 X 233.7센티미터의 거대한 화폭 안에 여자 다섯 명이 그려져 있다. 네 명은 서 있고, 한 명은 앉아 있다. 그때까지 화가들의 화폭 속 여인들은 항상 아름다웠다. 그런데 〈아비뇽의 아가씨들〉에 등장하는 여자들은 익히 보아왔던 그림들 속 여자와는 달리 아름답지 않았고 심지어는 보기 흉하기까지 하다.

이 그림이 많은 사람을 놀라게 한 것은 하나의 화폭 안에 얼굴 정면과 배면이 함께 들어 있기 때문이다. 코를 보면 코의 특징을 전부 담아내어 어떻게 보면 앞 얼굴처럼 보이기도 한다. 피카소의 큐비즘 그림에서 눈의 모양이 짝짝이인 것을 볼 수 있는데, 이는 측면의 눈과 정면의 눈을 동시에 그렸기 때문이다.

물론 그런 여자의 모습은 존재하지도 않는다. 큰 눈, 정면의 모습에 담긴 옆모습의 코, 오른쪽 여자들의

모가 난 얼굴, 엄청나게 큰 발, 도무지 정상적인 모습이 아니다. 오른쪽 여자는 난폭하게 쭈그리고 앉아 몸의 등을 보이고 있다.

그런데도 여자의 얼굴은 정면이다. 다섯 여자의 육체를 갈라 한 화면에 둘 이상의 시점이 동시에 들어간 것이다. 피카소는 스스로 다음과 같이 설명했다. "비뚤어진 코, 나는 일부러 그렇게 만들었다. 나는 사람들이 코를 보지 않을 수 없도록 했다."

학자들은 〈아비뇽의 아가씨들〉이 20세기 미술의 시작을 알려주는 기념비적인 작품이라고 설명한다. 한마디로 1907년에 큐비즘이 시작되었고, 현대미술이 시작되었다는 것이다.

입체파의 그림에서 눈에 보이는 대상들은 분해되고 수없이 많은 조각으로 나뉜다. 그리고 그 조각들은 하나의 화면 속에서 여러 시점들을 보여주기 위해 재구성된다. 하나의 시각으로 대상을 바라보는 것이 불완전하다며 여러 각도의 시각을 하나의 화면 안에 담으려고 노력한 것이다. "하나의 화폭 안에 사물의 앞모습과 뒷모습을 함께 담을 수 있다."

학자들은 〈아비뇽의 아가씨들〉에 등장하는 여성들

은 피카소가 당시 소유하고 있던 고대 이베리아 조각품을 기반으로 했다고 설명한다. 이 당시 피카소는 상당수의 이베리아 조각품들을 수집하고 있었다. 구성의 단조로움을 피하기 위해 피카소는 오른쪽에 있는 두 여성의 얼굴을 자신이 수집한 아프리카 토템 예술을 기초로 했다고 말했다.

한편 일부 학자들은 피카소가 파리의 트로카데로 박물관을 방문한 것이 자신을 변화시키는 계기가 되었다고 말한 것에 주목한다. 트로카데로 박물관에서 본 아프리카 가면에 영향을 받아 자신의 작품 전반에 걸쳐 차용했다는 것이다. 당시 트로카데로 박물관에는 당대인들이 '세계의 불가사의'라 할 정도로 많은 유물이 전시되어 사람들에게 놀라운 감정적 강렬함을 보여주고 있었다.

아프리카에 대한 피카소의 관심은 당대의 상황과도 연계된다. 피카소는 입체파를 본격적으로 시작하기 전에 아프리카 미술을 탐구했는데 이 시기에 프랑스는 아프리카의 많은 지역을 점령하면서 수많은 아프리카 유물을 파리 박물관으로 옮겼다.

당시 프랑스 언론은 아프리카의 식인 풍습을 계속

보도했고 특히 벨기에가 콩고에서 아프리카인들을 학대한 것은 큰 화제가 되었다. 이러한 변화하는 세계정세에 대해 피카소가 관심을 가지고 자신의 작품에 도입한 것은 자연스러운 일이라는 것이다.[3]

여하튼 피카소가 선보인 〈아비뇽의 아가씨들〉은 그야말로 대단한 파장을 불러일으켰다. 르네상스 이래 500년가량 지속되어온 단일 시점에 따른 원근법을 일거에 무너뜨렸기 때문이다.

피카소가 이런 그림을 그리게 된 배경에는 아프리카의 정황과 더불어 정치사회적 상황도 적잖게 자리하고 있다. 19세기 말부터 20세기 초까지, 당시 급격한 산업화로 인한 환경 변화와 카를 마르크스의 혁명적 사관 등에 영향 받았던 유럽은 과거와의 단절을 꾀하고 새 시대에 맞는 새로운 문화를 추구했다. 프랑스혁명 당시 과거로 회귀하는 신고전주의와 작가의 개성을 드러내는 낭만주의가 등장한 것과 비슷하다.

피카소가 활동하던 당시에는 모더니즘이라는 이름 하에 건축, 과학 등 모든 분야에서 이러한 운동이 전개

3) pablopicasso.org/africanperiod.jsp

되었다. 모더니즘 미술 역시 그러한 방향으로 과거에 볼 수 없었던 새로운 미술을 찾았다.

이런 상황에서 피카소는 과거의 영광을 잘 재현하는 유물이 되느냐, 아니면 새로운 정신과 새로운 개념을 창조해서 미술계의 혁명가가 되느냐는 길에서 후자를 선택한 것이다. 물론 결과는 대성공이었다. 피카소는 다음과 같이 말했다.

"다른 사람들은 그것이 무엇인지 보았고 그 이유를 물었다. 나는 가능한 것을 보았고 왜 안 되는지 물었다."

학자들은 〈아비뇽의 아가씨들〉을 현대미술의 시작, 즉 20세기의 가장 극적인 출발로 예시한다. 하지만 당시 피카소가 이 그림을 지인들에게 보여주었을 때 거의 대부분의 지인들은 충격을 받았으며, 혐오스런 반응을 보인 사람들도 있었다. 심지어 마티스는 〈아비뇽의 아가씨들〉은 사기라며 화를 내기까지 했다.

주위의 이런 비평에 피카소는 〈아비뇽의 아가씨들〉을 1916년까지 공개적으로 전시하지 않았다. 이 때문에 큐비즘의 창시자는 피카소가 아니라는 지적을 받기도 했다. 이 시기를 흑인 시대 또는 흑기라고도 부르

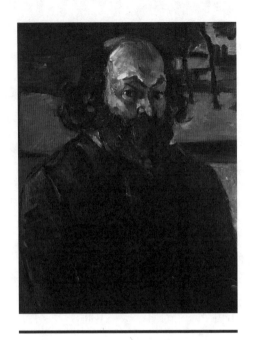

피카소의 〈아비뇽의 아가씨들〉은 폴 세잔의 영향을 받은 것으로 알려진다. 자연의 기본 형태가 원통, 구, 원추라고 생각한 세잔은 자연을 자신이 그리기 쉽도록 변화시켰다. 사진은 세잔의 자화상.

는 학자들도 있다.

분석적 입체파(1909~1912)

피카소의 〈아비뇽의 아가씨들〉을 미술사가들이 중요하게 평가하는 것은 이 그림을 계기로 피카소의 입체파 시대가 열렸기 때문이다. 피카소의 입체파는 여러 시기로 나누어지는데 1912년까지를 분석적 입체파라고 부른다.

분석적 입체파는 자연 형태를 분석하고 형태를 2차원 그림의 기본 기하학적 부분으로 축소했다. 비행기. 회색, 파란색 및 황토색을 자주 포함하는 단색 구성표의 사용을 제외하고 색상은 거의 사용하지 않았다.

또한 색을 강조하는 대신 자연계를 표현하기 위해 원기둥, 구, 원뿔과 같은 형태에 초점을 맞췄다. 이런 기법은 큐비즘의 공동 창시자로 불리는 조르주 브라크도 차용했다. 한마디로 두 명 모두 물체를 분해하고 모양에 따라 분석했다. 이 시기에 피카소와 브라크의 그림에서 많은 유사점을 찾을 수 있는 이유다.

이 당시 피카소는 정말 잘나갔다. 몽파르나스에서 궁핍하게 그림을 그리던 피카소의 위상이 높아지자 그는 파리의 사교계 명사인 앙드레 브르통, 시인 기욤 아폴리네르, 작가 앨프리드 자리, 거트루드 슈타인 등을 초청하여 접대했다.

그런데 그야말로 황당한 일도 이 당시 일어난다. 1911년 피카소는 루브르박물관에서 레오나르도 다빈치의 〈모나리자〉를 훔친 혐의로 체포되어 심문을 받았다. 당시 아폴리네르가 예술품 도난을 전문으로 하는 예술가 게리 피에르와의 관계 때문에 취조를 받는 일이 생겼는데, 이때 그가 피카소를 용의자로 걸고넘어진 것이다.

사실 피카소가 이 부분에서 자유롭지 못한 것은 도난당한 작품인지 알고도 여러 작품들을 구입한 경력이 있기 때문이다. 바로 이 점을 아폴리네르가 거론한 것이다. 잘못하면 스페인으로 추방당할 수 있었기에 피카소는 아폴리네르와의 관계에도 불구하고 그를 잘 모르는 사람이라고 부인했다. 물론 두 명 다 〈모나리자〉 그림 실종에 연루된 것이 아님이 밝혀졌지만 피카소가 가장 절친한 친구인 아폴리네르를 모른다고 발뺌한 것은

그의 인격을 공격하는데 큰 빌미가 되었다.

합성 입체파(1912~1919)

합성 큐비즘은 피카소의 독창성을 잘 보여주는 단계에 해당한다. 한마디로 큐비즘 장르의 추가 발전으로, 벽지나 신문 페이지의 일부를 잘라 붙여 넣는 콜라주를 처음으로 사용했다. 1915년부터 1917년까지 피카소는 파이프, 기타 또는 유리로 구성된 매우 기하학적인 입체형 오브제를 콜라주 요소와 함께 표현하는 일련의 작품을 발표했다.

피카소의 이런 작품은 '가장자리가 단단한 스퀘어 컷 다이아몬드'라고도 불리는데 피카소는 자신의 후원자인 거트루드 스타인에게 새로운 이름을 만들어달라고 했다고 한다. 이 당시의 피카소 작품은 '크리스털 큐비즘'으로 불리며, 훗날에는 '작은 보석'이라는 이름으로도 불린다.

1914년 8월 제1차 세계대전이 발발했을 때 브라크와 드랭, 아폴리네르는 참전했다. 그러나 피카소는

프랑스 아비뇽에 살면서 스페인 후안 그리스와 함께 전쟁 중임에도 중단 없이 그림을 그렸다. 이 당시 그의 그림은 상당히 암울해졌다는 평가를 받는다. 한 가지 특이한 사항은 1916년 봄, 아폴리네르가 부상을 입고 전선에서 돌아오자 그들의 우정이 복원되었다는 점이다.

　제1차 세계대전이 끝날 무렵, 피카소는 장 콕토, 장 휴고 등 그야말로 저명한 예술인들과 어울렸다. 이후 프랑스계 유대인 미술상인 폴 로젠버그와 독점적인 계약을 맺었다. 로젠버그는 자신의 파리 아파트 옆의 아파트를 임대해 피카소의 부부에게 제공했다. 그들의 관계는 제2차 세계대전이 발발할 때까지 지속된다.

신고전파 시대와 초현실주의(1920~1929)

피카소는 큐비즘을 추진하고 있던 시기에도 때로는 생생한 수법으로 돌아왔으며, 이 경향은 제1차 세계대전으로 인하여 큐비즘에 사실상의 종지부가 찍힌 무렵부터 더욱 강해졌다. 특히 1917년 피카소에게 획기적인 전기가 닥쳐온다.

이해에 장 콕토로부터 세르게이 디아길레프의 러시아 발레단을 위한 무대 장식의 공동 작업을 권유받은 피카소는 콕토와 더불어 로마에 갔다. 그는 바티칸에서 미켈란젤로의 '피에타', 베르니니의 조각품은 물론 나폴리 고고학 박물관 수장품들을 보았고 폼페이, 헤르쿨라네움, 나폴리 박물관도 방문했다. 또한 피렌체도 방문해 라파엘로와 미켈란젤로의 작품 등 르네상스 예술을 참관했다. 특히 베르니니의 로마 분수에 대한 기억은 추후 다양한 세트 디자인으로 나타난다.

1918년 여름, 피카소는 디아길레프 극단의 발레리나인 올가 코클로바와 결혼했다. 이 당시 피카소가 얼마나 성공했는지는 하인과 운전사가 있었고 사교계를 움직이면서 공식적인 리셉션을 자주 열었다는 것으로도 알 수 있다. 피카소 자신에 대한 이미지도 바뀌었고 1920년 신고전주의 화풍을 택했다. 이때 이후의 3년간을 피카소의 '신고전파 시대'라고 한다.

부인인 코클로바와 장남 폴을 모델로 한 〈모자〉 시리즈는 이 시기의 대표작으로 알려진다. 또한 피카소는 디아길레프의 극단과 공동 협업으로 유명한 음악가 이고리 스트라빈스키와 1920년에 〈풀치넬라〉를 공동 작

업했는데 이 동안 많은 작곡가를 그렸다.

　1920년대에 지그문트 프로이트의 저술에 영향을 받은 초현실주의라는 문학적, 지적, 예술적 운동이 벌 떼와 같이 일어났다. 그들은 기본적으로 사회의 규칙을 억압적인 것으로 간주했다. 이 당시 가장 인기 있었던 초현실주의 화가는 살바도르 달리, 후안 미로, 르네 마그리트 등이다. 초현실주의는 또한 집단적 이해관계의 물질적 상호작용의 산물로서 마르크스주의 이데올로기를 수용했다. 그러므로 수많은 초현실주의 예술가가 마르크스주의, 체 게바라와 함께 20세기 반문화의 상징으로 부상했다.

　피카소는 〈세 사람의 음악가〉와 같은 모순된 수법의 대작도 발표했고 1924년에는 다시 화면 구성을 주로 하는 정물 시리즈를 선보였으며 1925년에는 환상·기괴한 표현이라 설명되는 초현실주의 운동에 관여했다. 또한 1930년에는 로마의 시인 푸블리우스 오비디우스의 『변신보』와 오노레 발자크의 『알려지지 않는 걸작』에 고전주의적 수법을 사용한 동판화 삽화를 그렸다.

　1925년 초현실주의 작가이자 시인인 앙드레 브르

통은 피카소는 미술계의 초현실주의자 멤버라고 발표했다. 이때 피카소가 1907년에 그린 〈아비뇽의 아가씨들〉이 비로소 기사화되어 일반인들에게 알려졌다. 그러면서도 1925년 초현실주의 그룹 전시회에서는 입체파 작품을 전시했다. 미술사가 멜리사 맥퀄런은 이 당시 작품에 대해 다음과 같이 말했다. "1909년 이후 크게 억제되거나 승화된 폭력, 정신적 두려움, 에로티시즘을 풀어주었다."

당시 피카소 작품, 즉 초현실주의는 원시주의와 에로티시즘에 대한 피카소의 매력을 되살렸다는 평가다.

제2차 세계대전 이전(1930~1939)

1930년대에는 반인반수 미노타우로스가 그동안 피카소의 아이콘으로 알려진 할리퀸을 대체했다. 피카소의 미노타우로스 사용은 부분적으로 초현실주의자들과의 접촉에서 비롯되었는데 이들은 피카소의 미노타우로스를 상징으로 사용했다. 미노타우로스는 피카소가 〈게르니카〉의 주제로 사용하여 더욱 유명해진다.

1934년 피카소는 장기간 모국에 머물렀다. 이때 그는 많은 투우 그림을 그렸다. 1937년 독일 공군이 바스크 지방의 소도시 게르니카를 폭격하자 그는 즉시 붓을 들어 이에 항의하는 대작을 그렸다. 이것이 그해 파리에서 열린 만국 박람회의 에스파냐 관을 장식한 유명한 〈게르니카〉다. 큐비즘 이래에 오로지 예술의 범위 내에서만 피카소는 작품 소재를 선택해왔는데, 〈게르니카〉를 통해 평화와 자유를 위협하는 침략자를 규탄하는 행동에 참여한 것이다.

더불어 1930년부터 1937년까지 에칭과 애쿼틴트 기법으로 동판 등을 제작했다. 여기에서 애쿼틴트란 완성된 작품이 'aqua(물)' 즉 수채화와 같은 부드러운 효과를 낼 수 있다는 뜻에서 유래되었다.

판면에 송진가루를 떨어트리고 뒷면에 열을 주어 정착시킨 후 산을 접착시켜 부식시키는데 입자와 입자 사이에 산이 스며들어 부식됨으로 미세한 점 모양으로 고르게 부식된다. 판을 긁어내어 더 어둡게 표현하거나 (에칭) 하얗게 표현될 곳에 농담을 주어 다시 부식시킨다. 이후 판을 인쇄하면 넓은 범위의 색조를 얻을 수 있다. 가루의 분포와 동판에 닿는 산의 농도와 시간을 조

절하면 다양한 농담 효과를 창출할 수 있다.

1768년 프랑스 판화가인 장 바티스트 르 프랭스가 처음으로 개발했고 고야, 드가, 피사로 등이 즐겨 제작했다. 한편 피카소와 루오 등은 송진가루 대신 설탕을 사용했으며 현대에는 아스팔트 분말이나 래커 스프레이를 주로 사용한다.[4]

제2차 세계대전 및 1940년대 후반(1939~1949)

제2차 세계대전 동안 피카소는 파리에 남아 있었는데 이 당시 독일군이 도시를 점령했다. 피카소는 나치를 싫어하여 전시를 전혀 하지 않았다. 바로 이 점을 들어 게슈타포는 세계적인 거물로 성장한 피카소를 자주 압박했다. 게슈타포 장교가 그의 아파트를 수색하면서 그가 그린 〈게르니카〉를 보고 질문했다.

"네가 그린 것이냐Did you do that?"

"아니요. 당신들이 만든 것이요No, you did."

4) https://m.blog.naver.com/ar2270/220842099960

피카소의 대답은 당신들이 그림 속의 학살을 저질 렀다는 뜻을 담고 있다. 파리 점령 기간 동안 그는 계속 작품 활동을 했다. 유명한 〈기타가 있는 정물〉 등이 이 때 제작한 것이다. 당시 파리에서는 청동 주조를 불법 화했는데 피카소는 이에 상관없이 프랑스 레지스탕스 가 제공한 청동을 사용하여 작품을 제작했다.

당시 점령군 독일은 예술가들에겐 다소 유화적인 제스처를 취하며 작품 활동을 막지 않았지만 천하의 피 카소라도 스트레스를 받지 않을 순 없었다. 이때 피카 소는 놀랍게도 시를 썼다. 사실 시인이라고 불러도 될 만큼 1935년에서 1959년 사이에 피카소는 무려 300 편이 넘는 시를 썼다. 또한 두 개의 장편 희곡도 남겼다. 피카소 스스로 자신이 그림보다 시로 더 유명할 것이라 고 예측했다는 이야기도 있다.

1944년 파리 해방 후 피카소는 공산당에 가입하여 평화 운동에 적극적으로 참여했다. 1949년 파리 세계 평화 회의에서는 피카소가 만든 비둘기가 다양한 평화 운동의 공식 상징으로 채택되었다. 현재 수많은 포스터 나 선전물에 등장하는 비둘기의 원조를 만든 사람이 바 로 피카소인 것이다.

제2차 세계대전 직후 피카소는 남프랑스에 거주하면서 주로 석판화와 도기의 제작에 열중했다. 회화와는 다른, 새롭게 손을 댄 분야였으나 이 분야에서도 그는 현대미술의 마르지 않는 샘이라 평가받을 정도로 열중했다. 이때 피카소는 작품 대상을 연구, 관찰하고 개척하면서 창조하는 왕성한 활동량을 보여주었다.

피카소 후기(1949~1973)

1950년대에 피카소의 스타일은 또 다시 바뀐다. 그는 디에고 벨라스케스의 작품을 재해석하더니 프란시스코 고야, 니콜라 푸생. 에두아르 마네, 구스타브 쿠르베, 페르디낭 들라크루아의 작품도 차용했다.

피카소는 화가이자 조각가로 잘 알려져 있지만 다방면에 조예가 있었다. 1955년 그는 앙리 조르주 클루조 감독의 영화 〈피카소의 신비〉의 제작을 도왔고 1960년 장 콕토의 〈오르페우스의 유언〉에 카메오로 등장하는 등 여러 편의 영화에 출연하기도 했다.

피카소는 이른바 '시카고 피카소'라는 야외 조각품

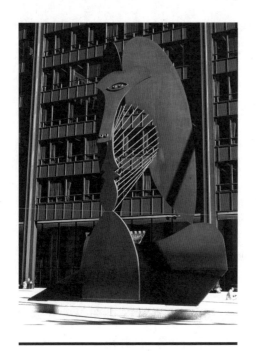

1967년 시카고의 랜드마크로 공개
된 '시카고 피카소'. 피카소는 자신
의 작품이 무엇을 의미하는지 모르
게 하는 것이야말로 자신의 특기라
고 말했다.

도 조각했다. 이 조각품은 다소 모호하다는 평을 받았으며, 논란에 휩싸이기도 했다. 이는 조각품이 무엇을 나타내는 것인지 알려지지 않았기 때문이다.

사람들은 각자 새, 말, 여자 또는 완전히 추상적인 모양이라고 생각했다. 피카소는 자신의 작품이 무엇을 의미하는지 모르게 하는 것이야말로 자신의 특기라고 말했다고 한다. '시카고 피카소'는 1967년 시카고의 랜드마크로 공개되었다. 당시 시카고에서는 10만 달러에 달하는 제작비를 주겠다고 했지만 피카소는 이를 받지 않고 시카고에 기증했다.

피카소의 마지막 작품들은 스타일이 혼합되었으며 끊임없이 유동적이었다. 한마디로 피카소는 더욱 대담하게 다채롭고 표현력이 풍부한 작품을 제작했다. 1968년부터 1971년까지 수많은 외설적인 그림과 수백 개의 동판 에칭을 제작했다. 1968년에만 7개월 동안 약 350점의 판화를 남겼다.

이를 본 많은 사람은 힘을 잃은 노인의 외설적 환상이나, 전성기를 지난 예술가의 엽기적인 작품으로 평가했다. 그러나 미술계에서의 평은 그다지 나쁘지 않아 피카소가 추상 표현주의에서 벗어난 신표현주의를 선

보였다고 평하기도 한다.

피카소는 입체파 추상화가로 알려져 있지만, 그가 도예가, 판화가, 시인, 희곡작가로도 활약했다는 것은 잘 알려지지 않았다. 피카소가 그림에서 워낙 독보적이었기에 다른 분야에 대한 평가가 그렇게 높지 않았기 때문이다.

피카소가 그림 외에 많은 공을 들인 것은 도예 부분이다. 피카소가 도예를 시작한 것은 1946년 프랑스 남부에 있는 코트다쥐르, 즉 황금 해안에서 여름을 보낼 때, 발로리스에서 열린 연례 도예 전시회를 방문하면서부터다. 그는 발로리스의 마두라 도자회사의 작품에 매료되었고, 그 회사의 사장인 수잔 라미와 조지 라미를 만나 자신도 도자기를 만들어보고 싶다고 요청했다. 이에 수잔과 조지는 곧바로 피카소에게 자신의 공방에서 도예 작업을 해도 좋다고 말했다.

수잔과 조지는 피카소가 만든 작품을 자신들이 카피본을 만들어 팔 수 있도록 요청했다. 피카소는 사망하기 전까지 이 공방에서 도예 작업을 했다. 피카소는 60세가 넘어 신화적 주제를 도자기에 표현하면서 자신의 회화 작업과 연결 지었다. 1947년부터 1948년까지

약 1년 사이에만 대략 2,000여 점이 넘는 도예 작품을 제작했다고 알려진다.

풍부한 색채와 강렬한 붓 자국이 인상적인 피카소의 도예 작품들은 회화를 넘어 조형으로 표현하려는 경향을 보여 주는데 인간 생명의 근원을 이루는 에로스를 표현한 작품이 대다수다. 피카소는 그림을 그릴 때는 매우 신경이 많이 쓰이고 피곤하지만 흙을 만지면 매우 편안함을 느낀다며 도예에 심취했다.

초기에는 접시나 컵 같은 간단한 생활 도자기를 만들었지만 점점 복잡한 화병이나 주전자로 옮겨가며 손잡이 등은 동물 머리를 추상적으로 접목했다. 주제는 매우 다양하다. 그리스신화의 형상과 올빼미나 물고기 같은 동물의 모양, 자연 풍경, 얼굴 모양 등도 등장한다. 피카소는 도예에 심취한 후 많은 도예가와 교류를 했으며, 이때 재클린 로크를 만나 1961년 결혼한다.

피카소가 평생 제작한 도자기는 약 3,000점 이상으로 추산된다. 그는 도자기를 만들 때부터 그의 작품을 많은 사람이 쉽게 구입하기를 원했다. 그래서 작품 하나를 만들면 마두라 도자기 회사에서 500개 정도의 카피본을 만들어 공방에서 판매했다. 그러므로 피카소

의 도예 작품은 피카소의 원본 도자기가 있고 마두라 회사에서 만든 약 30만 개의 카피본으로 나뉘는데 카피본에는 'EDITION PICASSO'가 찍혀 있다.

입체파

서양 미술에
전면적 혁신을
가져온 큐비즘

─────────

피카소를 설명하려면 입체파, 즉 큐비즘Cubism이라는 소위 예술 용어를 건너뛸 수 없다. 입체주의(입체파), 즉 큐비즘은 서양 미술에 전면적 혁신을 가져왔기 때문이다. 로버트 로젠블럼은 피카소가 수많은 변신을 했지만 큐비즘은 아인슈타인이나 프로이트의 발견에 버금갈 정도로 혁명적이라고 칭찬했다. 마크 앤들리프와 퍼트리샤 라이튼은 다음과 같이 설명한다.

"입체주의는 단지 그 후의 회화·조각·사진만이 아니라 건축, 그리고 가구·의복·일상용품에 이르는 모든 것의 디자인까지 변모시킨 조형 혁명의 시작이다."

그렇다면 과거의 조형은 무엇이었기에 100여 년 전에 등장한 큐비즘을 예술에서 혁명이라고 부르는 것일까? 화가는 기본적으로 세상의 모습을 그림으로 표현한다. 구석기시대부터 수많은 그림을 그렸지만 미술 분야에서 획기적인 전환점은 원근법의 발견이다. 가까이 있는 물체를 멀리 있는 물체보다 크게 표현할 수 있게 되었기 때문이다.

르네상스 시대로 들어가는 초입 이탈리아의 화가 조토 디본도네가 1310년 〈영광의 성모〉에서 원근법을 선보였다. 2차원 화판에 입체감이 느껴지는 그의 그림은 르네상스 화가들에게 큰 충격을 주었다.

15세기가 되자 이탈리아의 건축가 브루넬레스키가 유클리드의 광학 이론과 기하학을 바탕으로 선형 원근법을 탄생시켰다. 브루넬레스키는 건물의 투시도를 통해 원근법의 놀라움을 사람들에게 보여주었다. 아쉬운 것은 브루넬레스키가 원근법을 이론적으로 도입했지만 남아 있는 작품이 없다는 점이다.

그러므로 본격적으로 기하학적 원근법을 적용한 작품으로는 1428년 마사초가 그린 〈성삼위일체〉를 꼽는다. 그러나 원근법이라면 이보다 다소 후대인 레오나

르도 다빈치의 〈최후의 만찬〉, 〈모나리자〉에 적용되었다. 특히 다빈치는 〈모나리자〉에서 멀리 보이는 배경일수록 빛의 산란으로 인해 뿌옇게 보이는 현상인 공기원근법까지 활용하여 신비로운 느낌을 느끼도록 만들었다. 현재 세계 최고의 작품으로 〈모나리자〉를 거론하는 것은 중세 시대임에도 과학과 예술을 접목시킨 선두 작품으로도 인식되기 때문이다.

예술가들이 원근법에 매료된 것은 자연을 사실적으로 묘사하는 데 가장 효과적인 방법이기 때문이다. 학자들은 원근법이야말로 미술과 과학의 협업으로 탄생한 미술사의 위대한 업적으로 설명한다. 독일의 화가 알브레히트 뒤러가 1538년 『화가 수칙』을 통해 화가는 기하학의 원리를 반드시 배워야 한다고 주장한 이유다.

그런데 이런 정통성에 항상 반기를 드는 사람들이 있기 마련이다. 에두아르 마네가 그런 사람 중 한 명으로 그는 〈풀밭 위의 점심〉으로 관습적으로 따르던 원근법을 탈피하려 했다. 그는 풀밭 위에서 점심을 먹는 사람과 목욕하는 여인이라는 서로 어울리지 인물들을 같은 그림 속에 배치해 마치 다른 시간과 공간 속에 존재하는 사람을 그냥 옮겨다 모아 놓은 것처럼 그렸다.

전통적인 원근법에 대한 화가들의 도전은 계속 이어졌다. 폴 세잔은 〈과일 바구니 정물〉에서 하나의 그림 안에 다양한 시점에서 대상을 바라본 것을 나타냈다. 화가의 위치에 따라 공간이 어떻게 변하는지를 그림에 표현하려 한 것이다. 더불어 클로드 모네는 〈루앙 성당〉 연작을 통해 정지된 장면만 표현했던 그림의 속성을 극복하고 시간의 연속성을 표현하고자 했다.

4차원을 표현하려는 이러한 노력을 배경으로 피카소는 1907년 원근법에서 탈피한 〈아비뇽의 아가씨들〉을 탄생시켰다. 처음 이 그림을 본 사람들은 그림이 갖고 있어야 할 아름다움은 없이 기괴하게 보인다고 반발했다. 그러나 그의 파격적인 작품이 큰 호응을 받은 것은 르네상스 시대부터 당연하게 생각해온 인체 비례와 일점 원근법을 과감하게 파괴한 놀라운 창의성이 담겨 있기 때문이다.[1]

1) 「조르주 브라크」, 위키백과

큐비즘의 변신

엄밀하게 따지면 큐비즘의 기원은 피카소가 아니다. 피카소 이전의 화가들이 부단히 발판을 놓은 상태에서 출발했기 때문이다. 더불어 큐비즘을 만든 당사자도 피카소가 아니다. 일부 학자들은 큐비즘은 피카소와 함께 큐비즘의 쌍벽으로 인식되는 조르주 브라크의 풍경화에서 비롯되었다고 설명한다.

브라크는 1882년 파리 근교의 아르장퇴유에서 태어났다. 아버지가 도장업을 했으므로 어려서부터 아버지 직업을 견습했다. 1897년 르 아브르의 미술학교 야간부에서 그림을 공부했으며, 그림을 배우기 위해 1900년 파리로 갔다. 파리에서 아카데미 운베르에 입학했다. 노르망디 출신인 프리에스와 절친하여 1906년에 네덜란드, 1907년에는 남프랑스의 라 시오타로 여행을 갔다. 그동안 브라크는 포비즘에 가담하여 색채가 선명한 작품을 그렸다.

특히 브라크는 프랑스의 남쪽 지중해 연안 마르세유 옆에 있는 레스타크에서 풍경화를 그렸다. 브라크는 레스타크 지방의 풍경화를 그리면서 대상을 입체적 공

일부 학자들은 큐비즘은 피카소와
함께 큐비즘의 쌍벽으로 인식되는
조르주 브라크의 풍경화에서 비롯
되었다고 말한다.

간으로 나누었고 여러 가지 원색을 칠하여 자연을 재구성했다.

이와 같은 실험적인 공간 구성과 대상의 표현 양식에서 출발하여 브라크와 피카소 등 입체주의 화가들이 점차 여러 각도에서 바라본 입체적인 형태, 즉 원통형, 입방형, 원추형을 선과 면으로 표현하여 하나의 화폭에 질서 있게 쌓아 올려 입체주의 기법을 발전시켜나갔다. 브라크는 포비즘 그룹에서 떨어져 나와 세잔의 '모든 자연은 원추圓錐와 원통圓筒과 구체로 환원된다'는 주장에 동조하면서 에스타크 풍경을 그린 것이다.

그런데 브라크와 피카소는 1907년부터 약 6년 동안 함께 공동 작업을 한다. 브라크는 피카소와 같이 뛰어난 데생 실력을 갖추고 있지 않았지만, 직관적인 그림 솜씨는 뛰어난 화가로 알려진다.

1912년 두 사람은 2차원에서 3차원의 오브제를 표현하기 위해 전통적인 구도를 파기하는 시도를 감행한다. 현대 콜라주의 원형인 '파피에 콜레'가 그것이다. 파피에 콜레 기법이란 추상적인 선의 요소 때문에 완전히 해체되어 추상적으로 나아가고 있는 큐비즘의 미학적 방향성에서 벗어나기 위한 하나의 방편이다.

브라크와 피카소는 회화의 화면에서 사라져버린 현실감과 일상성을 복원시키기 위해 신문지, 상표, 털, 모래, 철사 등의 구하기 용이한 오브제들을 붙여 새로운 조형 효과를 나타냈다. 훗날 파피에 콜레는 다다이즘과 초현실주의에 의해 현대적 콜라주로 발전한다.

완벽한 추상은 아니었지만 입체주의가 대상에서 형태를 해방시켰다는데 큰 중요성을 갖는다. 즉 예술가들이 자신의 어법을 발전시키는 과정에서 수많은 새로운 미술의 가능성을 열어주었다는 것이다. 미술사에서 이를 더욱 중요하게 생각하는 것은 미래주의, 순수추상, 다다이즘 등 이후에 출현하는 대부분의 미술 사조에 영향을 끼치는 발판이 되었기 때문이다.

학자들은 큐비즘을 초기의 입체파, 분석적 입체파, 종합적 입체주의 3단계로 분류한다. 세잔은 화가가 빛의 속임수를 사용한다며 보다 항구적인 자연을 그리려고 부심하면서 자연을 원추, 원통, 구에 따라 취급하는 입체주의를 제창했다.

브라크와 피카소가 함께 작품을 하는 동안 브라크가 그린 풍경화 6점을 1908년 살롱 도톰에 지원했는데 작품 자체는 낙선했다. 이때 심사위원인 앙리 마티

스가 '이 그림은 작은 큐브(입방체)로써 그려졌다'라 평한 말이 큐비즘이란 명칭이 나타나는 실마리가 되었다고 알려진다. 마티스는 '아, 입방체cubic들만으로도 그렇게 그릴 수 있구나'라고 감탄했다고 하는데 사실은 입체적 희한함bizarreries cubique이라고 풍자한 것이다.

마티스가 비판의 차원에서 설명한 것이 아니므로 이를 긍정적으로 받아들여 큐비즘이라는 용어가 탄생했다고 한다. 즉 브라크의 표현 양식을 본뜬 그림과 화가들의 경향을 큐비즘이라 부르는 것이다.

그러나 큐비즘이라는 명칭의 유래에 대해서는 다른 이야기도 있다. 브라크의 낙선 작품이 화상인 대니얼 칸와이러의 화랑에서 1908년 11월 개인전으로 발표되었는데 전시에 대한 리뷰에서 루이 복셀르가 브라크의 작품을 보고 다음과 같이 말했다고 한다. "브라크는 형태를 무시하고 장소든 사람이든 집이든 모든 것을 기하학적 도형으로 즉 입방체로 환원했다."

그런데 세계적으로 피카소를 큐비즘의 창시자로 보는 것도 상당한 일리가 있다. 피카소는 세잔을 본떠 흑인 조각에서 자극을 받아 1907년에 〈아비뇽의 아가씨들〉을 그렸는데 바로 이 그림을 큐비즘의 원전으로

보는 시각이다. 한마디로 브라크의 살롱도톰 출품 이전에 이미 피카소가 〈아비뇽의 아가씨들〉을 그렸다는 것이다. 여하튼 두 사람은 절친이 되어 1910년까지 큐비즘을 본격적으로 세상에 내놓았다.

그러나 입체주의를 대표했던 피카소, 브라크는 모두 형태의 완전한 추상을 원한 것은 아니었다. 그들은 화가가 느끼고 경험했던 대상을 여러 시점과 각도에서 한 폭에 그려내 감상자로 하여금 그 대상의 생동감을 느낄 수 있도록 하고자 했다. 그들이 세잔이 선보인 새로운 화면 구성을 의도하면서도 반드시 미술적 기교를 중시하지 않았던 사실은 다음의 두 사람의 발언으로도 알 수 있다.

브라크 : 내게 있어 큐비즘이란 내 습관에 적합한 입체적인 표현 수단이며 이것을 이용하면 나는 자신의 재능을 잘 살릴 수 있다고 생각하였으므로 나의 큐비즘이라고 말해두기로 한다.

피카소 : 우리가 입체적으로 사물을 그리기 시작했을 때는, 달리 큐비즘을 계획하고 있었던 것이 아니고, 그저

우리의 마음에 끌린 것을 표현하는 데 지나지 않았다.[2]

여하튼 브라크는 피카소와 만나 세잔의 영향을 받은 큐비즘에서 점차 풍경을 제거한 분석적 큐비즘으로 발전했다. 이 시기에 브라크와 피카소의 그림은 구별할 수 없을 만큼 비슷하다. 브라크는 1914년 제1차 세계 대전에 참전했다가 머리에 부상을 입어 1917년에 제대한 후 회화의 길에 복귀하여 예의 총합적 큐비즘을 완성했다. 화면에 색채와 대상성을 회복하고 나체와 풍경의 모티프도 받아들여서 피카소와 별도의 길을 걷기 시작했다.[3]

그렇다면 누가 진정한 입체파의 창시자일까? 큐비즘이란 단어는 브라크의 작품 때문에 등장했지만 1907년 피카소가 〈아비뇽의 아가씨들〉를 그린 것 또한 사실이기에 이런 질문은 자연스럽다.

한국의 대부분의 교과서는 피카소의 〈아비뇽의 아가씨들〉이라고 설명한다. 이 그림은 큐비즘의 세 가

2) https://blog.rightbrain.co.kr/?p=2692
3) 「아트 & 사이언스 – 피카소와 아인슈타인이 본 세상?」, 최원석, 기술과 혁신, 2022년 5/6월

지 필수 요소인 기하학, 동시성, 통과를 보여주므로 충분한 설득력이 있다. 문제는 〈아비뇽의 아가씨들〉이 1916년까지 대중적으로 공개되지 않았다는 점에 있다. 한마디로 〈아비뇽의 아가씨들〉의 영향력은 제한적이었다는 것이다.

이를 이유로 일부 미술 사학자들은 피카소가 1907년 〈아비뇽의 아가씨들〉을 그린 것은 사실이지만 1916년에 비로소 〈아비뇽의 아가씨들〉을 공개하였으므로 브라크가 1908년에 레스타크에서 그린 풍경 시리즈가 최초의 입체파 그림이라고 주장한다.

입체파는 1910년부터 1912년에 걸쳐 변화하게 된다. 이때를 '분석적 입체파'라고 한다. 이 시기에는 정물화가 주종을 이룬다. 일상생활에서 볼 수 있는 잡동사니 등을 화면에 도입하여 사물의 실재성을 그대로 보여주고자 했다. 즉 대상의 분해가 철저하게 시행되어 대상을 여러 각도에서 고쳐 보면서 갖가지의 모습이 동일 화면으로 재구성되었다.

이 과정에서 화면을 구성할 때 수학 공식을 접목하거나 황금비를 이용하기도 했다. 이 시기의 피카소 작품을 시인 아폴리네르는 '외과의사가 시체를 해부하는

것처럼' 형태의 분석과 질서 있는 배합을 추구했다고 평했다.

이후 1913~1914년까지는 '종합적 입체파'의 시기로 이 작업은 주로 피카소와 후안 그리스를 주축으로 추진되었다. 분석적 큐비즘이 해체와 재구성의 사이에서 잃어버린 리얼리티를 되찾으려는 시도였다. 분석적 큐비즘은 병甁이란 대상에서 원통형을 연상케 하지만 그리스는 이를 역으로 설명했다. "나는 원통형에서 병을 만든다."

한편 피카소가 주도하던 전통적 입체파와는 별도로 1910년경부터 페르랑 레제를 중심으로 활동한 황금분할파 큐비즘이 있다. 이것은 대상을 분해하여 재구성하면서 화면에 역동감을 도입하려는 시도로 평가된다.[4][5]

학자들은 피카소의 일생에서 가장 큰 영향을 끼친 사람으로 세잔을 거론한다. 피카소는 세잔을 회고하면서 다음과 같이 말했다. "세잔의 영향은 점차 모든 것을 넘어섰다." 피카소는 세잔을 일러 '위를 떠도는 어머

4) 「입체주의」, 위키백과
5) 「프리뷰] 〈피카소와 큐비즘〉 입체주의, 알고가자!」, 전예연, 아트인사이트, 2019.01.19

니, 우리 모두의 아버지'라고 말했다. 피카소의 세잔에 대한 이야기는 계속된다. 세잔이 자연과 평행한 조화를 실현하기 위해 자연에서 자신의 감각에 따라 그림을 그렸다며 다음과 같은 견해를 되풀이했다.

"중요한 것은 예술가가 무엇을 하느냐가 아니라 그가 누구인지입니다. 세잔이 자크-에밀 블랑쉬처럼 살고 생각했다면 그가 그린 사과가 10배는 더 아름다웠더라도 나는 전혀 관심을 갖지 않았을 것입니다. 우리의 관심을 끄는 것은 세잔의 불안으로 그것이 세잔의 교훈입니다."

세잔은 기본 형태의 체계에 따라 자연을 다시 만들려고 시도했는데 그 점이 피카소에게 와 닿았다는 뜻이다. 1907년부터 피카소는 브라크와 함께 세잔이 시도한 기법을 도입해 결국 1909년 입체파를 창시한다. 피카소가 세잔을 극찬하는 이유다.

상대성이론이 접목된 큐비즘

현대 예술사를 관통하는 입체파의 탄생 배경이 궁금하

지 않을 수 없다. 놀랍게도 입체파는 아인슈타인의 상대성이론과 직결되어 있다.

학자들은 입체파가 1900년부터 제1차 세계대전이 일어난 1914년 사이에 파리를 중심으로 나타났다고 설명한다. 입체파는 원근법을 기본으로 하는 사실주의 화풍을 거부하고 새로운 형태와 색채를 선보이는 작품을 만들었다. 전예연은 당시로서는 파격적인 표현 양식이라 볼 수 있지만 격변하는 20세기 전후의 격변하는 사회 분위기와 무관하지 않다고 말한다.

1888년에서 1914년 사이에 유럽은 사회 문화적으로 급격한 변화를 맞이했다. 증기기관과 디젤기관, 포드 자동차, 영사기와 음반, 라디오, 카메라, 라이트 형제의 비행기 등 현대 기술의 초석을 마련한 기계들이 잇달아 발명되었다. 1905년에는 아인슈타인의 특수상대성이론이 발표되었다.

학자들은 아인슈타인의 상대성이론이 입체파 등장에 결정적인 역할을 했다고 말한다. 우선 학자들이 아인슈타인과 피카소를 연계하는데 주저하지 않는 것은 두 사람 모두 일반인들이 이해하기 어려운 내용으로 세계인들을 사로잡았기 때문이다.

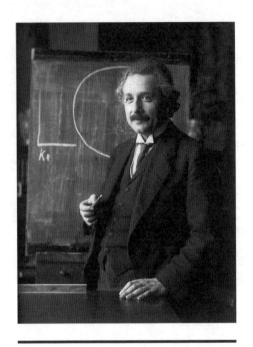

상대성이론을 통해 우주를 3차원 공간과 시간이 합쳐진 4차원 공간으로 설명한 알베르트 아인슈타인. 학자들은 아인슈타인의 상대성이론이 입체파 등장에 결정적인 역할을 했다고 말한다.

아인슈타인은 상대성이론을 통해 우주를 3차원 공간과 시간이 합쳐진 4차원 공간으로 설명했고 피카소는 현실과는 다소 거리가 먼 괴기한 그림으로 지구인들에게 충격을 주었다. 그런데 학자들이 주목하는 것은 과학과 예술의 천재들의 업적에 묘한 공통점이 있다는 점이다.

　　피카소가 시간과 공간에 대한 전통적 관념을 거부하며 표현의 자유를 개척해낼 때 아인슈타인은 물리학에서 유사한 일을 해냈다. 1905년 아인슈타인은 특수상대성이론을 통해 시간과 공간에 대한 고정관념을 완전히 무너뜨리고 새로운 역학 체계를 세웠다.

　　그런데 놀라운 것은 상대성이론의 영향은 피카소 등 입체파 화가들에게서 가장 많이 나타난다는 점이다. 피카소는 1907년 여름 프랑스 파리에서 〈아비뇽의 아가씨들〉을 완성했는데 이는 아인슈타인이 1905년 특수상대성이론을 발표한 지 2년밖에 안 된 시기다.

　　〈아비뇽의 아가씨들〉에서 피카소는 사각의 큐빅 모양으로 입체감을 표시했다. 또 한쪽 면에서만 대상을 보고 그림을 그린 것이 아니라 여러 방향에서 본 모습을 하나의 평면에 합쳤다. 아인슈타인이 3차원 공간에

시간이라는 새로운 차원을 더해 4차원 시공간 개념을 만들었듯 피카소는 새로운 차원을 첨가해 그림을 그린 것이다.

물론 피카소가 아인슈타인으로부터 직접 상대성이론을 배운 것은 아니다. 과학문화진흥회 회장 김제완은 아인슈타인에게 상대성이론의 영감을 준 한 과학자가 피카소에게도 영향을 주었다고 말한다. 아인슈타인과 피카소는 비유하자면 같은 정신적 스승의 사제 사이라고 할 수도 있다는 것이다. 그 과학자는 프랑스의 최고 과학자로 불리던 앙리 푸앵카레다.

피카소는 파리의 카페에서 후대에 '피카소 패거리'로 불리는 사람들과 과학과 철학에 대해 이야기하곤 했다. 어느 날 그들로부터 앙리 푸앵카레가『과학과 가설』에서 다룬 비유클리드 기하학과 4차원에 대한 이야기를 들었다고 한다. 아인슈타인 역시『과학과 가설』의 독일어 번역판을 읽었다.

런던칼리지대학 과학철학과 교수 아서 밀러는 그의 책『아인슈타인, 피카소』에서 '눈에 보이는 것은 거짓'이라는 사실을 아인슈타인은 물리학에서 깨달았고 피카소는 화폭 위에서 깨달았다고 했다. 당시 화가들은

4차원을 3차원에서 표현하려고 했다. 살바도르 달리의 그림 〈고차원 십자가의 예수 그리스도〉를 보면 십자가의 모양이 매우 입체적이다. 이는 4차원 십자가를 3차원에서 펼친 모습을 의미한다.

달리의 다른 그림 〈기억의 지속〉을 보면 죽은 시계가 죽은 해변에 널려 있는 것을 볼 수 있다. 시간이 정지한 것이다. 이 때문에 그림 제목처럼 기억이 각인돼 변하지 않는다. 시간의 정지는 아인슈타인의 상대성이론으로 잘 알려진다.

빛의 속도로 달리면 시간이 멈추고 길이가 없어진다. 이런 물리학 개념은 미술에도 많은 영향을 줬다. 달리가 상대성이론을 정확히 이해하지는 않았겠지만 달리가 살았던 시대는 상대성이론이 과학계에 혁명을 일으키던 때였다. 젊은 사람들은 상대성이론에서 나온 새로운 우주관과 시공에 대한 개념을 흥미로워했다. 이런 분위기는 달리와 같은 미술가들에게도 사고의 전환을 일으켰다.

마그레의 그림 「유리의 집」도 마찬가지다. 이 그림을 보면 두께(길이)가 없어지고 뒷모습이 앞에서 보여 얼굴과 뒷머리가 하나로 합쳐져 있다. 이 그림에서도

상대성이론에 의한 길이 수축 원리가 강하게 투영되어 있다. 실제 컴퓨터 시뮬레이션을 통해 기차가 빛의 속도의 3분의 2 수준으로 달리면 기차가 정지할 때보다 짧게 보인다. 만약 빛의 속도로 모든 물체가 달린다면 긴 물체도 길이는 없어지고 맨 앞과 뒤가 붙은 평면으로 보인다.[6]

미술사가들은 새로운 기계 발명과 과학 이론의 등장이 사람들의 생활양식과 세상을 바라보는 인식 변화를 유도했다고 말한다. 입체주의 미술가들은 보이는 그대로를 사실적으로 그려내는 데 충실한 전통적인 미술 제작 방식에서 벗어나 세상을 새롭게 보고 그것을 미술로 표현했다. 대상을 주관적으로 분석하여 나타내거나 한 화면에 여러 각도나 시점에서 본 모습을 조합하는 등 재현의 수단이었던 미술을 거부하고 미술만의 고유한 영역을 확보하고자 노력했다는 것이다.

들로네는 에펠탑을 소재로 입체주의 작품 연작을 제작했다. 이 작품들은 각기 다른 곳, 다른 시간대에서

6) 「[과학이야기]생활 주변에 살아있는 아인슈타인」, 김제완, 뉴스메이커, 2007.11.22

본 에펠탑 모습을 한 화면에 나타냈다. 들로네를 비롯한 입체주의 화가들은 정물, 인물, 도시 풍경 같은 현실 세계 모습들을 대상으로 했다. 그리고 그 대상의 형태와 색감을 분석했다. 기하학적인 도형을 사용하여 대상의 모습을 해체하고, 그것을 한 화면에 조합하거나 다양한 시점과 시간대에 본 모습을 하나로 조합해 나타낸 것이다.

이들은 단순히 현실 모습을 화폭에 그대로 담아내는 것에 그치지 않고 미술가의 철학이 담긴 눈으로 세상을 보는 새로운 장르를 열어 준 것이다. 물론 처음부터 입체파가 폭발적인 호응을 받은 것은 아니지만 입체파가 현대로 나아가는 길목에서 매우 중요한 역할을 했으며, 그 중심에는 피카소가 있었다.[7]

7) 「[현대미술의 이해 ㉓] 세상을 새롭게 보다 '피카소와 입체주의'」, 주동준, 매일경제, 2018.01.31.; 「입체파(立體派)」, 한국민족문화대백과사전; 「아트 & 사이언스 - 피카소와 아인슈타인이 본 세상?」, 최원석, 기술과혁신, 2022년 5/6월; https://ko.eferrit.com/%EC%98%88%EC%88%A0%EC%82%AC-%EC%9E%85%EC%B2%B4%ED%8C%8C/

마티스와 야수파

피카소를 이야기하려면 앙리 마티스를 거론하지 않을 수 없다. 마티스도 만만치 않은 경력의 소유자다. 예술가들은 모두 자신만의 예술을 창조하겠다는 뜻을 품는데 당대 프랑스에서 예술은 온통 세잔에 집중되었다. 전에 없던 변화를 시도한 세잔은 후배들에게 새로운 회화 창조를 위한 비밀이 담긴 보물 상자를 열어준 사람이었다. 너도 나도 세잔의 유산을 발굴하기 위해 고군분투했는데 이때 세잔이 남긴 고지를 선점한 작가가 바로 앙리 마티스다.

마티스는 아버지의 뜻에 따라 법대 졸업 후 법률 사무실에서 평범한 일생을 살아가고 있었다. 어느 날 맹장염에 걸려 침대에 누워 지낼 때 마티스의 인생을 바꿀 중요한 계기가 찾아온다. 그의 어머니가 무료함을 달래주려고 선물을 하는데 바로 그림 도구였다. 마티스로서는 태어나 처음으로 만진 물감과 붓이었다.

그는 이런 우연으로 그리게 된 그림을 운명이라 생각하고 본능에 따라 살기로 결심했다. 그리고 화가가 되기 위해 21세 때 파리로 상경한다. 그 후 14년이 지

난 1905년 서른셋의 마티스는 자신의 대명사가 되는 작품을 그렸다. 바로 〈모자 쓴 여인〉이다.

후일담으로 마티스는 자신은 이 그림을 썩 마음에 들어 하지 않았다고 했는데, 이 그림이 큰 반향을 불러 일으킨 것은 마티스가 그야말로 파격적으로 시도한 작품이었기 때문이다. 〈모자 쓴 여인〉이 미술사에서 유명한 이유는 바로 색에 있다.

모델의 얼굴 피부색을 보면 우리가 생각하는 보통 사람들의 피부색이 아니다. 마치 몇 대 맞은 사람의 얼굴색처럼 파랗고 노랗게 물들어 있다. 그가 이와 같이 파격적인 도전을 한 것은 당대 자연에서 본 색과 다른 색을 썼던 세잔, 폴 고갱, 빈센트 반 고흐 작품에서 영감을 받았기 때문이다. 한마디로 마티스는 자연에서 본 색이 아니라 그가 느낀 색을 표현했다. 당시 이 그림을 본 비평가들은 '야수'를 그렸다고 평했는데 이 말이 '야수파'라는 명칭의 기원이 되었다.

마티스는 자신의 예술 인생을 건 배팅을 강렬한 색에 걸었고 20세기 초 세계는 그에게 아방가르드 미술의 선도자라는 타이틀을 부여했다. 당시 마티스가 성공의 문에 들어가고 있을 때 피카소로서도 남다른 무언가

를 도출해야 했다. 미술의 신동이라는 말을 듣고 있는 피카소도 무언가를 던져야 했다는 뜻이다.[8]

두 사람은 거트루드 스타인을 사이에 두고 서로 경쟁의식을 불태웠다. 물론 두 사람이 스타인을 놓고 서로 사랑싸움을 한 건 아니다. 스타인은 당대 최고 유대인 부자 중 한 명으로, 재주가 남달라 작가와 시인으로도 활동한 인물이다. 그는 파리에 화실을 열고 파리의 예술가들과 어울리면서 자신이 좋아하는 작품들을 무차별로 사 주었다. 또한 가난한 예술가들이 머물 수 있는 집을 무척 싼 가격에 주선해 주었다.

어쨌든, 피카소는 스타인의 집 벽난로 위에 마티스의 그림이 걸려 있는 것을 보고 자존심이 상했다고 한다. 자존심이 상한 피카소는 곧 마티스의 그림보다 더 멋진 그림을 그려 스타인에게 주었다고 한다.

그러나 스타인은 두 사람의 경쟁과 상관없이 두 사람의 그림을 모두 사 주었다. 당대 예술계의 미래 방향을 잘 알고 있는 스타인이 작품성만 보고 구입했다는

8) 「자신만만했던 미술 천재소년 '파블로 피카소'의 충격」, 박영길, NWN 내외방송, 2021.07.23

뜻인데 훗날 두 사람 모두 세계 최고의 예술가로 평가받으리라는 것을 스타인은 이미 예견했다고 볼 수 있다.

피카소와 마티스는 라이벌 관계이긴 했지만 서로 관계가 나쁘지 않았다고 한다. 실제 피카소는 자신보다 12세 더 많은 마티스의 화실을 자주 방문했다. 두 사람이 큰 충돌이 없었던 배경에는 화풍이 극명하게 달랐다는 점도 작용했다. 마티스는 미술에서 색을 해방시키고 피카소는 형태를 해방시켰다는 말이 있을 정도로 서로 충돌하는 그림을 그리지 않았다.

물론 피카소는 마티스의 작풍 일부를 차용하기도 했다. 이에 대한 마티스의 말이 재미있다. 피카소가 그의 화실을 방문하자 마티스가 '저 인간 또 아이디어 훔치러 왔다'며 투덜거렸다는 것이다. 이 일화는 경쟁자들의 관계를 설명할 때 가장 아름다운 예로 등장한다.

마티스의 야수파와 표현주의가 피카소에게 강력한 영향을 주었으므로 야수파의 등장에 대해 설명하고자 한다. 당대의 유럽 예술계의 근본을 파악해야 비로소 피카소의 큐비즘 등을 이해할 수 있기 때문이다.

학자들은 19세기 말과 20세기 초에 그야말로 예술계가 큰 변혁을 초래했다고 말하는데, 이는 물질만능

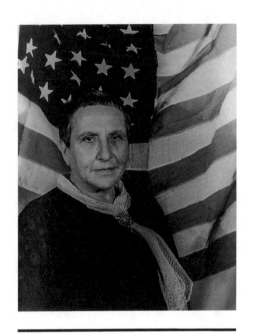

시인이자 화상畫商계의 큰손이었던 거트루드 스타인. 스타인이 피카소의 그림을 적극적으로 사 주면서 피카소는 성공의 고속도로를 타기 시작했다.

풍조에 대한 반발로 인간의 내면세계를 작품 속에 담아 내려 했던 폴 고갱과 빈센트 반 고흐로 거슬러 올라간 다. 이들의 새로운 예술적 시도는 소위 야수파와 표현 주의로 이어지게 된다.

고흐와 고갱은 빛에 따른 색의 변화를 담아낸 인상 주의가 기교 위주의 미술로 흘러가고 있다고 지적했다. 두 사람은 인상주의 미술에는 정신과 감정의 표현이 결 핍되어 있다고 비판했다. 두 사람은 화폭에서 구체적이 고 설득력 있는 그림보다는 인간 내면의 느낌이나 정신 적인 것을 담아내려 노력했다. 고갱과 고흐의 이런 시 도는 19세기 말~20세기 초 야수파와 표현주의라는 현 대 미술의 또 다른 흐름으로 이어진다.

19세기 후반은 소위 제2차 산업혁명을 시발로 물 품들이 넘쳐났고, 교통 통신의 발달로 과학이 꽃을 피 우기 시작했다. 물질 위주의 향락이 절대 가치가 되었 고 종교나 도덕과 같은 정신적 가치는 상대적으로 경시 하는 풍조가 만연했다.

이런 시대적 배경 속에서 고갱은 당시 문학을 중심 으로 전개된 상징주의를 주장한다. 미술은 단순히 눈에 보이는 세계를 재현하는 것이 아니라 눈에 보이지 않는

인간의 내면이나 예술가의 혼魂, 사상思想 등을 암시하고 상징해야 한다는 것이다.

고갱은 특이한 이력의 화가다. 프랑스 파리에서 태어났는데 아버지는 진보 성향의 언론인이었고, 어머니는 페루계 여인이었다. 그는 3세부터 7세까지 페루에서 살았고 프랑스에 와서 증권 중개업자로 그림을 수집하다 자신이 직접 그림 세계에 뛰어들었다. 카미유 피사로와 세잔 등의 인상주의에 영향을 받았기 때문이다.

그런데 고갱은 인상주의 그림이 감각으로부터 나온 것이고 자연에 봉사하는 것이라는 데에 회의적이었다. 그는 생각하고 동시에 느끼는 그림이 되어야 한다며 감각이 아니라 정신이 담긴 자연을 묘사해야 한다고 강조했다. 그는 미술의 소재로 기교가 없는 원시미술과 민속예술 속에서 조형적 원천을 찾고자 했다.

원시미술 방식을 채택했으므로 그의 그림은 중세 시대 스테인드글라스를 연상시키는 검은 윤곽선의 커다란 색면色面 구성으로 표현되었다. 그는 원시적인 것은 배워서 익힐 수 있는 것이 아니라 느껴야만 하는 것이라며 남태평양의 타히티 섬으로 향했다. 타히티는 당시 가장 원시적인 생활을 하고 있던 곳으로 알려져 있

었으므로 고갱의 작품 활동에는 적격이었다.

한편 고흐는 목사의 아들로 태어나 종교적인 분위기에서 자랐다. 그 역시 산업화와 과학문명의 발달에 회의적이었다. 그는 인간의 마음이 향하는 알 수 없는 무한한 것, 영원한 것이 있다며 이를 그림을 통해 표현할 수 있다고 생각했다. 그러나 그곳까지 도달하는 것이 쉽지 않을뿐더러 도달하는 과정엔 무수한 번뇌와 고통, 갈등이 상존한다며 이를 구불구불한 선으로 솔직하게 나타내려 했다.

고흐는 신학도였으므로 벨기에의 가난한 탄광촌에 들어가 전도 활동을 하기도 했지만, 크게 주목받지 못했는데 그 후 화상畵商을 하고 있던 동생 테오의 도움으로 인상주의 작가들과 접촉하게 되면서 화가의 꿈을 키웠다.

그는 인상주의 화가들이 색점으로 색채를 분할하려 했던 것과 달리 활력 있는 붓 터치로 선을 구성했다. 방 안의 물건들이 윤곽선에 의해 구분된다는 점에서도 인상주의자들이 시도하지 않은 형태감과 실체감을 보여준다. 더불어 원근법을 무시하여 그림을 과학적으로 설명하는 이전 화가들과 차별화된다.

대체로 학자들은 고갱에서 야수파, 고흐에서 표현주의로 미술의 양식적 특징이 이어진다고 말하지만 그 구분이 명확한 것은 아니다. 야수파와 표현주의에서 선택적이면서 교차적인 방식으로 영향을 주었다고 설명한다.

20세기 현대미술의 한 흐름으로 고갱과 고흐의 표현주의적 · 주관주의적 미술과 달리 세잔은 형식주의적 · 합리주의적 미술을 시도했다. 세잔은 인상주의 미술의 한계로 인식했던 감각 세계의 혼돈混沌에 구성적이며 지적知的인 질서를 부여해 대상 물체를 향한 정신적이고 조형적인 기하학적 화면 구성의 피카소로 이어지는 입체파의 출현을 견인했다.

야수파는 1905년부터 2~3년간 지속되었으며, 마티스가 보인 색에 대한 강렬한 열정을 경배했던 12명의 젊은 작가 그룹으로 형성되었다. 마티스만이 30대였고, 나머지는 모두 20대였다. 학자들은 야수파는 20세기 초 프랑스에서 일어난 혁신적인 회화 운동으로, 수년간 유사한 테크닉에 관심을 보였던 화가들이 자연발생적으로 융합한 미술 운동이라고도 설명한다.

야수파의 특징은 강렬한 순수 색채의 고양으로 색

채는 대부분 감정 및 장식적 효과를 위해 임의적으로 사용했다. 야수파를 대표하는 마티스의 그림은 전반적으로 밝은 분위기를 전달한다. 이것은 그의 낙천적인 사고에서 기인한 것으로, 마티스는 모든 기쁨의 근원은 개개인의 내면에 있으며, 그림의 목표는 그것을 표출하는 것이라는 견해를 갖고 있었다.[9]

스타일과 기술

학자들은 피카소를 인류 역사상 가장 많은 작품을 제작한 사람으로 인식한다. 『기네스북』에 등재되었다는 것이 그 증거다. 학자들은 피카소가 가장 많은 작품을 제작할 수 있었던 이유로 회화에서 색채를 표현적 요소로 사용하긴 했지만, 형태와 공간을 창조하기 위해 색채의 미묘함보다는 드로잉에 의존했기 때문이라고 설명한다. 피카소는 질감을 변경하기 위해 페인트에 모래를

9) 「흥미진진 美術史 강좌] 야수파와 표현주의」, 박일호, 월간조선, 2010
년 3월 https://blog.naver.com/dalcho/40114418185

추가하기도 했다. 2012년 아르곤 국립연구소의 과학 자들은 피카소가 그림의 대부분을 밤에 그렸으며 많은 그림에 일반적인 집 페인트를 사용했다고 확인했다.

피카소의 초기 조각품은 나무로 조각하거나 밀랍 이나 점토로 모델링했지만 1909년부터 1928년까지 피카소는 모델링을 포기하고 대신 다양한 재료를 사용 하여 조각했다. 피카소는 경력 초기부터 모든 종류의 주제에 관심을 보였는데 이들 여러 가지 주제를 자신의 스타일로 만들 수 있는 재주를 갖고 있었다. 1921년에 는 대형 신고전주의 회화와 입체파 작품의 두 가지 버 전을 동시에 그렸다. 그는 1923년 출판기념회에서 다 음과 같이 말했다.

"내가 내 예술에서 사용한 몇 가지 방법을 진화로 간주해서는 안 되며, 알 수 없는 회화의 이상을 향한 단계로 간주해서는 안 됩니다. 나는 다양한 표현 방식 을 제안해왔고, 그것을 채택하는데 주저하지 않았습니 다."

학자들은 피카소의 입체파 작품이 추상화에 접근 하지만 피카소는 결코 현실 세계의 대상을 소재로 삼는 것을 포기하지 않았다. 그의 입체파 그림에서 두드러지

는 형태는 기타, 바이올린, 병으로 표현된다. 더불어 피카소의 장점은 그 많은 작품의 대부분을 상상하거나 기억에 의지해 그렸다는 점이다. 윌리엄 루빈은 다음과 같이 말했다.

"마티스와 달리 피카소는 거의 모든 기간 동안 모델을 피했으며 삶에 영향을 미치고 진정한 의미를 지닌 개인을 그리는 것을 선호했다."

루빈은 피카소는 새로운 여성과 사랑에 빠질 때마다 새로운 스타일을 발명했다고 말한다. 이는 피카소 예술에는 자전적 성격이 많이 들어 있다는 것으로도 설명되며 피카소가 직접 설명하기도 했다. "가능한 한 완전할 수 있는 문서를 후손에게 남기고 싶다 그래서 내가 하는 모든 것에 날짜를 기입한다."

피카소의　반전
작품

피카소의
3대
반전 작품

피카소는 한국과 남다른 관련을 갖고 있다. 그의 3대 반전 작품 가운데 하나가 한국전쟁을 소재로 했기 때문이다. 피카소의 3대 반전 작품은 〈게르니카Guernica〉(1937), 〈시체구덩이Le Charnier〉(1945), 〈한국에서의 학살Massacre en Corée〉(1951)이다. 〈게르니카〉는 스페인 내전을 배경으로 히틀러의 스페인의 게르니카 공격을 지탄하는 내용이고, 〈시체구덩이〉는 나치의 유대인 대학살을 소재로 한 것이다.

〈한국에서의 학살〉은 한국 사회에 상당한 논란을 불러온 작품이다. 피카소가 한국을 방문한 적도 없고

한국에 대한 정보도 자세히 알고 있지 않았음에도 불구하고 제목에 한국이라는 이름을 붙였기 때문이다.

〈한국에서의 학살〉은 구체적으로 어떤 사건을 배경으로 했는지 논란이 일었는데, 이 작품 제작 시기가 공교롭게도 한국전쟁 와중에 황해도 신천군에서 일어난 신천 학살 시기와 비슷해 세계적인 주목을 받았다.

피카소가 이 그림을 그릴 당시 한국전쟁은 그야말로 혼전 상황이었다. 더글러스 맥아더의 인천 상륙 작전을 계기로 북한의 인민군은 1950년 10월부터 38도선 이북으로 후퇴하기 시작했다. 인민군이 후퇴하자 황해도 신천 지역을 비롯한 재령과 안악에서 국군과 유엔군이 도착하기 전에 반공 청년들이 무장 봉기를 일으켰다.

이 봉기를 전후해 인민군은 우익 청년들과 기독교인 700여 명을 살해하는데 이후 미군이 10월 중순 신천을 점령하면서 치안 부재 상태가 되자 반공청년단은 '공산주의자'라고 의심되는 사람들을 살해했다. 북한은 12월 초까지 52일간 수 만 명이 살해되었다고 주장했다.

북한의 요청으로 한창 전쟁 중임에도 불구하고 유엔의 '국제민주여성연맹'은 1951년 5월 북한 지역에

서 발생한 범죄 현장 조사에 나섰다. 17개국 여성들로 꾸려진 조사단은 미군과 한국군이 점령 기간 동안 조사나 판결도 없이 노인, 아동, 여성을 가리지 않고 살해했다고 보고했다. 이들은 피해자가 무려 2만 3,000여 명에 이른다고 했다.

또 다른 조사단 '국제민주법률가협회'는 대량 학살뿐만 아니라 화학무기와 생물학 무기도 사용되었다고 보고했다. 1951년 9월 미국 합동참모본부가 작전 상황에서 특정한 병원체가 세균전에 얼마나 효과적인지 대규모 실전 테스트 실시 명령을 내렸다는 것이다.

황해도 신천군에서 벌어진 역사적 비극과 아픔은 작가 황석영의 장편소설 『손님』을 통해 한국인들에게 널리 알려졌으며, 한국에서도 진상을 알리는 차원에서 철저한 조사와 분석이 이루어졌다.

〈게르니카〉

피카소의 대표작으로 유명한 〈게르니카〉는 제2차 세계 대전이 벌어지기 전 스페인의 내분에 의해 일어난 참사

를 작품화한 것이다.

왕당파인 프란시스코 프랑코는 1936년 7월, 쿠테타를 일으킨 후 약 3년에 걸쳐 인민 전선(공화군)파와 혈투를 벌였다. 이때 독일을 장악하고 있던 아돌프 히틀러가 왕당파의 수장 프랑코를 돕기 위해 나섰다. 히틀러는 1937년 4월 볼프람 폰 리히트호펜 대령이 지휘하는 독일 콘도르 군단의 전투기 24대로 하여금 약 2시간 동안 공화당파를 지지하는 바스크 지방의 소도시인 게르니카를 융단 폭격토록 했다.

게르니카는 전략 요충지도 아닌 매우 작은 마을이었음에도 수많은 사람이 살해되자 세계적으로 큰 파장이 발생했다. 당시 히틀러가 게르니카를 폭격한 이유는 아주 단순했다. 독일의 폭탄과 전투기의 성능을 시험한 것으로, 비행기에서 다리를 폭파할 수 있느냐를 검증한 것이었다.

게르니카는 참나무의 고장으로 불렸는데 이 폭격 때 과거부터 보존되던 거목이 파괴되기도 하고 주요 무기고들도 파괴되었다. 그러나 당초 공격 목표인 다리 파괴는 거의 이뤄지지 않아 사실상 독일군의 폭격은 실패했지만 폭격으로 인해 공화주의자들이 큰 타격을 입

었음은 물론이다.

　이 당시 폭격으로 도시의 4분의 3이 파괴되었고 인구의 3분의 1에 달하는 1,654명이 사망했으며, 889명의 부상자가 발생했다. 이 수치는 스페인 내전과 게르니카 학살을 다룬 문학 작품에서도 많이 등장한다.[1]

　피카소가 프랑스에서 자신의 고국인 스페인의 참상을 듣고 붓을 들어 그린 것이 〈게르니카〉다. 1937년 7월 파리에서 열린 만국 박람회의 에스파냐 관을 장식했다. 피카소는 그동안 정치에는 관련 없이 큐비즘을 창안하는 등 오로지 예술의 범위 내에서만 작품 활동을 해왔었다.

　〈게르니카〉는 349.3센티미터 × 776.6센티미터에 달하는 대작으로 피카소는 캔버스에 전쟁의 비인간성, 잔혹성, 절망을 구현했다. 〈게르니카〉가 워낙 유명하므로 피카소에게 그림의 상징성을 설명해달라고 하자 그는 다음과 같이 대답했다. "상징을 정의하는 것은 화가에게 달려 있지 않습니다."

1) 「상상 이상의 상상력…다시, 피카소에 빠지다」. 성수영, 한국경제, 2021.07.08

벽화에는 피카소가 의도적으로 숨긴 이미지가 포함되어 있다. 그중 하나는 말의 몸 위에 겹쳐진 두개골이다. 다른 하나는 말의 구부러진 다리로 형성된 황소다. 세 개의 단검이 말, 황소, 비명을 지르는 여자의 입에 있는 혀를 대신한다.

피카소의 두 가지 상징적인 이미지인 미노타우로스와 할리퀸도 화폭을 장식하는데 미노타우루스는 불합리한 힘을 상징한다. 반면에 왼쪽 중앙에서 약간 벗어난 곳에 위치해 다이아몬드 모양의 눈물을 흘리는 할리퀸은 전통적으로 이중성을 상징한다.

피카소는 삶과 죽음을 지배하는 신비로운 상징으로 이 두 가지를 자주 사용했는데 학자들은 아마도 피카소가 벽화에 묘사된 죽음의 균형을 맞추기 위해 할리퀸을 삽입했을 것으로 추정한다. 일부 비평가들은 〈게르니카〉에 등장하는 황소는 아마도 파시즘의 맹공격을 상징하며 말은 게르니카 사람들을 대표한다고 말한다.[2]

한편 미술사가 존 리처드슨은 〈게르니카〉에 등장하는 여자를 피카소의 4번째 여자로 불리는 마리 테레

2) https://www.pablopicasso.org/guernica.jsp

즈 발터로 지목했다. "마리 테레즈 발터의 이미지는 이 최고의 전쟁 기소장인 〈게르니카〉에 스며들어 있다. 평생 평화주의자였던 피카소에게 그녀는 악의 세력에 대항하여 평화와 순결을 옹호했다.

눈먼 미노타우로스를 이끄는 어린 소녀로 그녀를 상상했던 것처럼 피카소는 그녀를 〈게르니카〉에서 두 번(아마도 세 번) 비유했다. 그녀는 전경을 가로질러 오른쪽에서 왼쪽으로 달리는 절망적인 소녀이기도 하다. 그녀는 또한 위쪽 창문에서 나오는 램프를 움켜쥐고 있는 소녀에게 영감을 주었다. 마지막으로, 그녀는 왼쪽에서 죽은 아이를 두고 울부짖는 어머니로 식별된다."[3]

1939년과 1940년에 뉴욕 현대미술관에서 피카소의 주요 작품을 대대적으로 전시했는데 이 당시 피카소에 대한 평은 극과 극을 달렸다. 많은 사람이 그의 다양한 스타일에 놀라움을 표시했지만 일부 평론가들은 그를 '변덕스럽고 심지어 악의적'이라고 묘사했다. 『ARTnews』에서 앨프리드 프랑켄스타인은 피카소는 사기꾼이자 천재라고 결론 내렸다.

3) 「피카소의 에로코드」, 존리처드슨, Vanifair, 2011.04.13

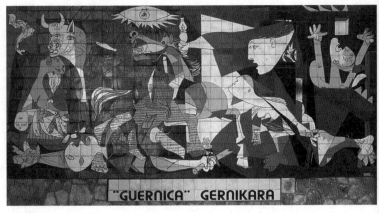

"GUERNICA" GERNIKARA

〈게르니카〉는 제2차 세계대전이 벌어지기 전 스
페인의 내분에 의해 일어난 참사를 작품화한 것이
다. 사진은 게르니카의 한 거리에 그려진 〈게르니
카〉 벽화.

소련 미술사학자 케메노프는 피카소의 작품을 두고도 '퇴폐적인 부르주아 예술'이라고 혹평했다. 심지어 그는 〈게르니카〉에 대해서도 '영웅적인 에스파냐의 공화주의자들을 그리는 대신 그의 다른 작품에서와 같은 비참하고 뒤틀린 형태들만 그렸다'고 비난했다. 〈게르니카〉처럼 세계 역사상 커다란 반향을 받은 그림은 거의 없다고 볼 수 있는데, 그만큼 〈게르니카〉에 대한 해석도 다양하다.

미술사가 퍼트리샤 훼일링은 시각을 달리하여 다음과 같이 설명한다. "황소와 말은 스페인 문화에서 중요한 캐릭터이다. 피카소 자신도 확실히 이 캐릭터를 사용하여 시간이 지남에 따라 다양한 역할을 수행했다. 따라서 황소와 말의 구체적인 의미를 해석하는 작업이 매우 중요하다. 그들의 관계는 피카소의 경력 전반에 걸쳐 다양한 방식으로 구상된 일종의 발레다."

한편 1974년 반전 운동가이자 예술가인 토니 샤프라치는 항의의 표시로 빨간색 스프레이 페인트로 벽화를 훼손했다. 당시 뉴욕 메트로폴리탄 미술관에 전시되어 있었는데 박물관 측에서 즉시 그림을 청소했고 샤프라치는 구속되었다.

〈시체 구덩이〉

피카소의 두 번째 반전 작품은 1945년 탄생한 〈시체 구덩이〉다. 제2차 세계대전 동안 독일 나치 정권에 의해 자행된 유대인 집단 학살의 비극을 고발한 작품이다.

1944년 공산당에 가입한 피카소는 1945년에 예술가로서의 정치적 역할을 주장했다. 그는 아티스트라면 그림은 아파트를 꾸미기 위한 장식물만이 아니라 적에 대한 공격과 방어를 위한 전쟁 도구가 되어야 한다고 주장했다.

피카소는 제2차 세계대전 중 나치에 점령된 파리에 살았다. 이때 독일은 예술인에 대해서는 비교적 유연한 태도를 보였지만 피카소는 '스페인 사람은 결코 차갑지 않다'며 끈질기게 도전했다고 알려진다. 학자들은 〈시체 구덩이〉는 〈게르니카〉 이후 피카소가 그린 가장 정치적인 그림이라고 말한다.

스페인 내전과 독일의 프랑스 점령 기간 중 약 7만 5,000여 명이 처형되었는데 그 안에는 상당히 많은 피카소의 친구가 있었고, 피카소는 이에 통분하여 〈시체 구덩이〉를 그렸다는 것이다. 1944년 가을, 피카소는

다음과 같이 말했다.

"나는 전쟁을 그린 것이 아니다. 나는 사진작가처럼 주제를 찾으러 가는 화가가 아니지만 전쟁이 그곳에 있다는 데는 의심의 여지가 없다."

〈시체 구덩이〉는 〈게르니카〉와 마찬가지로 단색 처리 기법을 사용했다. 여성, 어린아이, 노약자 등을 옷을 벗긴 채 구덩이 옆에 줄을 세워놓고 총살하면 시체가 구덩이로 떨어지는 장면으로 주로 스페인 내전 동안 학살된 가족의 사진과 필름을 기반으로 했다.[4]

독일의 패망 후 나치 수용소에서 발견된 시체 더미와 유사한 것으로 보이는 살해된 가족을 나타내는데 피카소는 이 작품이 강제 수용소에서 찍은 최초의 사진에 대한 반응이라고 말했다. 피카소는 캔버스에 기름과 목탄을 사용하여 1944년에서 1945년 사이에 그렸는데 그림의 크기도 작지 않아 199.8센티미터×250.1센티미터에 달한다.

피카소는 그림을 그리는 도중 구성을 변경했다고 알려졌는데 이는 작업의 진행 상황을 기록한 1945년

4) https://en.wikipedia.org/wiki/The_Charnel_House

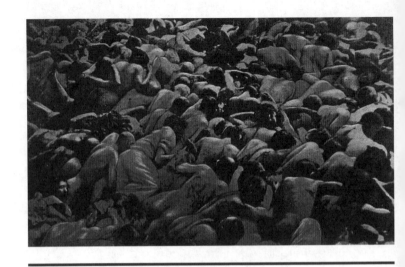

피카소는 〈시체 구덩이〉를 통해 제2차 세계대전
동안 독일 나치 정권에 의해 자행된 유대인 집단
학살의 비극을 고발했다. 사진은 나치에 의해 처
형당한 유대인들의 주검이다.

에 찍은 사진으로 입증된다. 피카소는 〈시체 구덩이〉를 1946년에 '전국 저항군 재향군인협회'에 기증했는데 그림을 수정한다며 반환받았다. 이후 1954년까지 소장하다가 미국 수집가에게 판매했다.

〈시체 구덩이〉는 〈게르니카〉와 마찬가지로 회색, 흰색, 검은색의 장례식 음영을 사용하는 등 인물의 고문된 이미지를 전달하는데 주력했다. 이미지는 남성, 여성, 어린이의 일그러진 시신을 묘사하고 있는데 이들은 식기가 있는 테이블 아래 바닥에 웅크리고 있다. 피카소는 색채가 이미지를 약화시키므로 형식적 구조를 강조하기 위해 작품에서 색채를 제거했다고 설명했다. 색을 버리면 드라마가 더욱 강렬해지며 마치 사진 기록물과 같은 보도 품질을 연출한다는 것이다.

학자들은 검은색과 회색을 사용한 단색 가치에 대한 피카소의 집착은 구석기시대의 동굴 벽화와 유럽 그림을 연상시킨다고 설명한다. 『가디언』의 에이드리언 셔를은 다음과 같이 말했다.

"이 그림은 믿을 수 없을 정도로 복잡하고 풍부한 그림으로, 주제와 그것을 묘사하는 데 사용된 언어 사이에 놀라운 긴장이 있다. 살해당한 가족은 식탁 아래

에 쌓여 있고, 그들의 몸은 서로 얽혀 있습니다. 바라볼 수록 당신도 얽히게 된다."

윌리엄 루빈은 〈시체 구덩이〉를 〈게르니카〉의 속편으로 보았으며 마크 스티븐스은 다음과 같이 평했다.

"〈시체 구덩이〉는 예술가가 세기의 공포에 어떻게 접근해야 하는지에 대한 피카소의 숭고한 직관의 또 다른 예이다. 그가 그림을 그린 지 얼마 되지 않아 작가들은 예술이 홀로코스트 전에 침묵해야 한다고 주장했다. 어떤 이미지도 부서지고 부분적인 방식 외에는 그 의미를 표현할 수 없다. 〈시체 구덩이〉에서 피카소는 홀로코스트에 대한 설명을 시작하지만 끝낼 생각은 하지 않았다."

대체로 피카소는 비정치적이었지만 〈게르니카〉, 〈시체 구덩이〉를 발표하자 그의 딜러인 대니얼-헨리 칸바일러는 피카소는 자신이 지금까지 알고 있는 '가장 정치적인 사람'이라고 말했다.[5]

5) https://en.wikipedia.org/wiki/The_Charnel_House

〈한국에서의 학살〉

피카소는 1951년 1월 세 번째 반전 그림으로 〈한국에서의 학살〉을 그렸다. 이 작품은 한국전쟁 당시에 제작되어 세계적인 반향을 불러일으켰는데 특히 그가 공산주의자라고 선언한 것이 큰 빌미가 되었다.

피카소는 1944년 10월 프랑스 공산당에 입당했다. 프랑스 공산당이 1950년 9월 피카소에게 한국전쟁을 고발하는 작품을 그려달라고 요청하자 즉시 붓을 들어 1951년 1월 작품을 완성했다. 이 작품은 5월 파리에서 열린 살롱 드 메전에서 전격 공개되었다. 프랑스 공산당이 70세가 다 된 피카소에게 작품을 의뢰한 것은 한국전쟁에서 자행한 미군의 만행을 고발하기 위해서였다.

그런데 이 작품은 반전 작품으로는 다소 모호하다는 지적을 받았다. 〈한국에서의 학살〉은 전쟁의 가해자와 희생자를 완벽한 이분법으로 묘사하고 있다. 그림 오른쪽에 있는 군인들은 모두 성인 남성이며 갑옷과 헬멧, 총과 칼로 중무장했으며, 그 형태는 각지고 기계적이다.

군인들의 칼과 총은 모두 여인들과 아이들에게 겨누고 있으며, 군인들은 한 발을 대각선으로 뻗어 무자비한 침략자와 공격자로서의 면모를 보인다. 한마디로 중세시대 기사들의 투구부터 로봇 같은 사이보그의 몸까지 갖고 있어 전쟁의 잔인함이 미래에도 계속될 수 있다는 암울한 상황을 암시한다. 반면 그림 왼쪽에 있는 민간인들은 모두 성인 여성과 남녀 아이들이다. 임신한 여인은 아이를 끌어안거나 자신의 몸 뒤로 아이를 숨기고 있으며 아무것도 걸치지 않은 나체로 표현되어 무력함과 순수함이 강조된다.

학자들은 이 작품은 피카소가 존경했던 18세기 말~19세기 초 화가 프란시스코 고야의 〈1808년 5월 3일〉과 프랑스 모던아트의 선구자 에두아르 마네의 〈막시밀리앙의 처형〉의 구도를 본떠서 피카소가 자신의 화풍으로 재해석한 것이라고 설명한다.

고야의 그림은 스페인을 점령한 나폴레옹 군대가 스페인 민중 봉기자들을 학살하는 장면을 담고 있다. 마네의 그림은 프랑스가 멕시코를 점령할 야욕으로 세운 꼭두각시 황제 막시밀리앙이 멕시코 공화주의자들에게 패배하고 프랑스에게도 버려진 후 멕시코 공화국

군대에게 처형당하는 장면을 묘사하고 있다. 두 그림은 각각 전쟁의 폭력과 제국주의의 아이러니를 구체적이고 생생하게 나타내 칭송받고 있었기에 피카소가 이들 그림을 차용했다는 것이다.

그런데 막상 작품을 의뢰한 프랑스 공산당은 이 작품에 매우 실망했다고 알려진다. 실제로 피카소는 특정한 사건을 지칭하지도 않았고 미군이라는 특정 군대도 직접 묘사하지 않았으며 작품 속 배경도 한국의 자연이 아니다.

그렇다면 〈한국에서의 학살〉은 과연 신천 학살을 소재로 한 것일까? 이에 대해선 의견이 분분하다. 이런 논란은 한국전쟁이 한창일 때 탄생했을 뿐만 아니라 제목에 한국이라는 국가 이름이 들어가 있기 때문에 발생한다.

사실 피카소는 한국전쟁이 한창인 1950년 9월부터 〈한국에서의 학살〉을 그리기 시작해 1951년 1월 완성했다. 그리고 그해 5월 파리에서 열린 살롱 드 메Salon de Mai에서 공개했다. 신천 학살은 1950년 10월 중순부터 12월 초순까지 벌어졌으므로 연대를 볼 때 개연성이 있는 것은 사실이다.

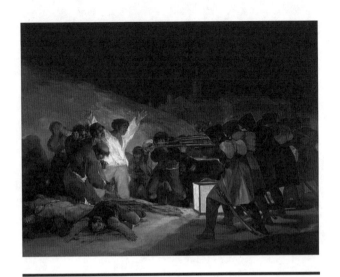

학자들은 〈한국에서의 학살〉은 프란시스코 고야
의 〈1808년 5월 3일〉과 에두아르 마네의 〈막시
밀리앙의 처형〉의 구도를 본떠서 피카소가 자신
의 화풍으로 재해석한 것이라고 말한다. 그림은
고야의 〈1808년 5월 3일〉.

그런데 신천 학살은 북한이 1951년 4월 유엔에 미군의 신천 학살에 대한 잔혹 행위를 문제 제기하면서 세상에 알려진다. 그러니까 피카소의 〈한국에서의 학살〉은 신천 학살이 세상에 공개되기 전에 완성된 것이다. 전수미는 〈한국에서의 학살〉은 작품만 볼 때, 이 작품 어디에서도 신천 학살에 대한 단서를 찾아볼 수 없으며, 관련 기록도 전혀 없으므로 이 작품을 신천 학살과 연계시키는 것은 적절치 않다고 말한다.

피카소는 〈한국에서의 학살〉은 전쟁의 참상을 고발한 작품일 뿐 어떤 특정 사안을 소재로 삼은 것은 아니라고 말했다. 전쟁의 모습을 표현할 때 자신은 오로지 '잔혹성'만을 생각할 뿐 특정한 국가를 공격하기 위해서 그림을 그린 것은 아니라는 것이다.

미술 평론가 앨프리드는 〈한국에서의 학살〉은 공산주의의 선전에 사용될 목적으로 그려졌으며, 반미 선전의 작품이 분명하다고 말한다. 그는 또 미국으로부터 받을 불이익을 감수하면서까지 〈한국에서의 학살〉을 그린 것은 피카소의 예술가로서의 자신감과 대담성을 보여준 행위라고 했다.

미국은 피카소가 작품 이름을 〈한국에서의 학살〉

로 명명한 것을 빌미로 미군을 학살자로 묘사했다고 주장했다. 이에 대해 피카소는 다음과 같이 말했다.

"전쟁이란 무엇일까? 어떤 얼굴을 하고 있을까? 하고 회상할 때 떠오르는 것이라고는 괴물이라는 것밖에 없었다. 더구나 미군이나 어떤 다른 나라 군대의 헬멧이나 유니폼을 생각해 본 적이 없다. 나는 미국에 반대할 이유가 없다. 나는 인류의 편에, 모든 인류의 편에 서 있다."[6]

하지만 미국은 이 작품을 이유로 피카소를 요주의 인물로 지정하고 감시한다. 피카소의 입국을 금지했고, 정보 당국은 그를 사찰했다. 피카소에 대한 제재는 전방위적으로 이루어졌다. 1957년 75세 때 비로소 회고전이 뉴욕현대미술관에서 열리면서 작품 거래 금지령이 해제되었다. 〈한국에서의 학살〉은 마침내 1980년 미니애폴리스와 뉴욕에서 처음 전시되었는데, 이때도 『뉴욕타임스』는 이 작품을 '스탈린 프로파간다'라고 비웃었다.

6) 「[중앙SUNDAY]'6 · 25 참상' 묘사한 피카소, 자유 · 공산 진영 모두 비난」. 문소영, 중앙일보, 2021.05.07

학자들은 제목 때문에 한국전쟁을 묘사한 것처럼 피카소는 이 그림을 통해 평화에 대한 염원을 총체적으로 표현했다고 말한다. 〈한국에서의 학살〉은 하나의 사건을 소재로 한 게 아니라 전쟁이라는 실상 행위 자체를 포괄적으로 고발한 작품이라는 것이다. 특히 〈게르니카〉와 〈시체 구덩이〉는 흑백으로만 표현했는데, 〈한국에서의 학살〉은 초록과 황색의 색채로 표현되어 '평화와 희망'을 더욱 강조했다고 말한다.

기피 인물 피카소

한국에서 피카소는 오랫동안 기피 인물이었다. 그가 한국에서 기피 인물이 된 것은 물론 〈한국에서의 학살〉 때문이다.[7]

1969년, 피카소 크레파스와 피카소 수채화 물감은 어린이들에게 커다란 인기를 끌고 있었다. 검찰은 이 제품을 생산하던 '삼중화학공업'의 사장을 공산당원인

7) https://theqoo.net/square/1427872053

피카소를 상품명에 썼다는 이유로 반공법 위반 혐의로 입건하고 제품에 대한 광고도 중지시켰다. 피카소를 찬양하거나 그 이름을 상표, 광고 등에 사용하는 행위는 반공법 제4조 1항 '국외 공산 계열의 찬양·고무·동조'에 해당된다는 이유에서였다. 이 제품의 상표는 결국 '피닉스'로 변경되었다.

코미디언 '후라이보이 곽규석'은 TV쇼에서 '피카소 그림처럼 훌륭하다'는 발언을 한 의도가 뭐냐며 조사를 받기도 했다.[8] 1960년대를 배경으로 한 KBS-TV 소설 〈사랑아 사랑아〉는 주인공이 피카소를 높이 사는 글을 대학교 학보에 기고했다가 검찰청 공안부에 끌려간다는 내용을 담았다. 〈한국에서의 학살〉은 그림인데도 존재 자체가 부정당해 수입, 번역된 해외 도서의 경우 피카소의 그림만 먹칠된 채로 유통되기도 했다.

〈한국에서의 학살〉은 미국의 사학자 브루스 커밍스가 1981년에 발간한 『한국전쟁의 기원』 초판본의 표지로 사용되기도 했다. 당시 한국의 일부 운동권이 이 책을 '미국의 남침 유도설' 혹은 '북침설'을 밝혀낸

8) https://steemit.com/kr/@sanha88/4xis7z-2

책으로 전파하면서, 〈한국에서의 학살〉은 우리나라에서 더욱 정치적으로 민감한 그림이 되었다.

세상은 바뀌기 마련이다. 2021년 5월부터 8월까지 서울 서초구 예술의전당한가람미술관의 '피카소 탄생 140주년 특별전'에서 〈한국에서의 학살〉이 공개되었다. 프랑스 파리 국립피카소미술관이 소장한 작품 110여 점을 소개하는 대규모 회고전으로 피카소의 회화 34점이 전시되었는데, 피카소미술관이 보유한 300여 점의 회화 중 10퍼센트 이상이 외부 전시에 나온 건 초유의 일로 알려졌다.[9]

평화 대회의 상징 비둘기

1944년 피카소는 프랑스 공산당에 가입하는 등 공산주의자를 공언했지만 공산당원으로는 뚜렷한 정치적인 활동을 하지 않았다. 피카소의 작품 딜러로 잘 알려

9) 「[단디뉴스] "한국전쟁과 북한지역의 민간인 학살 그리고 피카소"」, 김영희, 민족문제연구소, 2022.03.02

진 사회주의자인 칸바일러는 피카소의 공산주의는 정치적이라기보다는 '감상적'이라며 피카소는 카를 마르크스나 프리드리히 엥겔스의 글을 한 번도 읽어본 적이 없다고 말했다. 1945년 제롬 세클러와의 인터뷰에서 피카소는 자신은 적극적인 공산주의자는 아니었다고 말했다.

피카소는 1949년 4월 공산당이 주최한, 파리에서 열린 제1회 세계평화회의에 참석했다가 평화를 상징하는 포스터 제작을 의뢰받았다. 이때 피카소는 망설이지 않고 포스터를 그렸는데, 포스터 속에 들어간 동물이 바로 '흰 비둘기'다. 피카소가 그린 포스터는 '평화'라는 이름으로 유럽 전역으로 퍼져나갔으며, 피카소가 그린 흰 비둘기는 그때부터 평화의 상징으로 자리매김했다.[10]

피카소는 1950년과 1961년 두 번에 걸쳐 국제 스탈린 평화상을, 1962년에는 레닌 평화상을 받았다. 일부 피카소 비평가들은 피카소의 예술가로서의 재능이 공산주의자들에 의해 낭비되었다고 주장하기도 했다.

10) 박춘군, 〈피카소의 비둘기〉, [한겨레], 2021.02.24.

피카소의

사
랑

피카소가
사랑한
여자들

피카소는 92년에 달하는 전 생애 중 80여 년을 미술에 바친 20세기를 대표하는 현대미술의 거장이지만 예술 부분이 아닌 다른 측면에서도 숱한 화제를 낳은 인물이다. 피카소는 미술사에서 가장 여성 편력이 심했던 화가다.

피카소는 공개적으로 여자를 통해 변화하는 삶을 선택했다고 말했다. 그러면서 자신이 평생 동안 찾아 헤맨 여성은 정신과 육체 면에서 완벽한 여신, 즉 그리스 신화 속의 뮤즈라고 말했다. 뮤즈는 미술, 음악, 문학의 여신이다.

일반적으로 화폭 곁에 자리 잡은 뮤즈는 화가의 삶과 예술적 열정을 투영하는 존재로 해석된다. 실제 역사 속 수많은 예술가에겐 뮤즈가 존재했으며, 이들과 나눈 사랑과 이별, 슬픔, 좌절, 성애, 환희, 쾌락의 감정을 모티브로 삼아 불멸의 걸작을 탄생시킨 예술가도 적지 않다.

피카소는 자신의 사랑 편력에 대해 다음과 같이 말했다. "나는 보는 대로 그리는 것이 아니라 생각하는 대로 그린다. 평생 동안 나는 사랑만 했다. 사랑 없는 삶은 생각할 수가 없다." 한 여인을 사랑할 때만큼은 자신의 모든 감정을 이입했기 때문에 새로운 여인을 만날 때마다 걸작이 탄생했다는 이야기다. 한마디로 피카소의 삶과 예술은 그가 함께한 여인들과 떼어놓고 설명할 수 없으며, 그들과 만남과 이별을 반복하면서 그의 예술은 발전해갔다는 것이다.

피카소의 여성 편력에 대해 고깝지 않게 설명하는 사람들도 많이 있지만 그의 예술을 평가할 때 과연 현대의 도덕적인 잣대로만 그를 재단할 수 있는가, 라는 질문이 제기되고 있는 것도 사실이다. 그가 그토록 많은 여성을 만나지 않았다면 그의 작품을 볼 수 있었을

까 하는 의문이 제기되기 때문이다. 그러니까 세계 미술사에서 새로운 뮤즈를 통해 인류사에 빛나는 예술적 자산을 남긴 한 화가의 생애를 평가하는 것은 결코 쉬운 일이 아닌 것이다.[1]

피카소는 수많은 여자와 함께 살았는데 피카소가 이상형으로 그린 뮤즈는 과연 어떤 유형의 인물일까? 학자들은 이 질문에 상당히 신중하다. 피카소가 사랑한 여성의 면면을 봤을 때 피카소의 여성관은 매우 다채롭다고 할 수 있기 때문이다. 성수영은 다음과 같이 말한다.

"피카소가 어울린 여자는 학력·얼굴·몸매·취미·국적·직업·기혼 여부에 관계없다. 주변에서 만나는 여성이라면 닥치는 대로 자기 품안으로 끌어들였다. 그러나 … 유일하게 발견되는 공통점이 하나 있다. 나이다. 올리비에 23세, 에바 26세, 올가 26세, 마리 17세, 도라 29세, 질로 21세, 재클린 27세로, 모두 20대 이하의 여성들이다."

피카소는 수많은 여성과 만났지만 베니스의 바람

1) 「피카소의 연인들①」, 최경희, 통영신문, 2021.10.01

등이 카사노바의 이미지와는 구별된다. 이유는 피카소가 예술가이기 때문이다. 물론 근래 카사노바는 탁월한 저술가로, 세간에 알려진 것처럼 바람둥이로만 평가할 것이 아니라는 지적이 있지만 피카소는 카사노바와 차원을 달리한다는 데 의심의 여지가 없다.

학자들은 예술은 세상의 규범을 무시할 때 활용할 수 있는 최적의 수단이 될 수 있다고 말한다. 예술은 세상의 틀을 뛰어넘는 '비상식의 상식'인 동시에, 스스로는 물론 주변 사람들의 목을 조이는 고통이나 비극으로 변할 수도 있다는 것이다. 빈센트 반 고흐의 처절한 삶은 예술 세계가 가진 양날의 칼을 엿볼 수 있는 좋은 예다. 피카소의 일생을 수놓은 7명의 뮤즈에 대해 알아보자.

페르낭드 올리비에

20세 때 프랑스 파리로 건너온 피카소는 프랑스어를 잘하지 못해서 같은 스페인 사람으로 함께 동행한 친구 카사헤마스에게 많이 의지를 했다. 피카소의 절친이었던 카사헤마스는 파리의 창녀 제르맹에게 반해 청혼했

다가 거절을 당하자 권총으로 자살했다. 상당한 충격을 받아 정신적으로 힘든 시간을 보내던 이때 피카소는 페르낭드 올리비에를 만났다.

올리비에는 어릴 때부터 파란만장한 삶을 산 여성이다. 10대에 결혼을 했지만 남편 폭력에 고생하다가 파리로 도망쳐 와 있던 중 피카소를 만났는데 당시 그녀는 공식적으론 유부녀였다.

피카소가 파리에서 작품 활동을 하던 곳은 몽마르트르 언덕 주변이다. 피카소를 비롯해 가난한 예술가들의 아지트로 잘 알려진 물랭루주 주변의 '피갈' 거리는 창녀들이 들끓는 파리의 유곽遊廓이다.

특별히 갈 곳이 없던 올리비에는 피카소와 동거에 들어갔는데, 피카소는 동갑인 올리비에를 만나 정신적인 안정을 찾았으며, 화풍도 전격적으로 바꾸었다. 그녀를 만나기 전에는 소위 '청색 시대'라고 불리는 푸르스름하고 우울한 색조로 그림을 그렸는데 그녀를 만난 후로 '장미 시대'라고 이야기되는 붉은 색조의 새로운 예술을 시도했다. 그녀는 피카소의 친구인 아폴리네르의 시에도 등장하는데 올리비에는 피카소가 23세가 되던 1904년부터 1912년까지, 약 8년 동안 동거했다.

장미 시대에 피카소의 붉고 분홍색으로 표현되는, 인생의 환희를 표현한 작품을 많이 그렸다. 세계 미술관 곳곳에서 볼 수 있는 서커스 단원을 테마로 한 화려한 그림이 올리비에와 만나면서 등장한다. 그러므로 올리비에는 시련에 빠진 피카소를 장밋빛 세계로 인도한 '인생의 구원자'에 해당된다. 여성을 통해 새로운 세계, 밝은 인생 그리고 아름다운 미래를 생각하게 된 것이다.

올리비에는 피카소를 입체적 추상화, 즉 큐비즘으로 인도한 인물이기도 하다. 피레네산맥에 함께 여행 가서 창조해낸 작품이 바로 〈아비뇽의 아가씨들〉로 올리비에가 그림 속 누드 여인의 모델이 되었다는 설명도 있다.

피카소가 여자를 만나 화풍을 바꾼 것은 미술사에서 매우 중요하게 다루므로 올리비에를 피카소의 첫 번째 여자로 소개한다. 올리비에와 동거하던 중 피카소는 어느 날 갑자기 '에바 구엘'이라는 4세 연하의 여자를 만났다. 피카소가 구엘을 만났을 당시 그녀는 피카소 친구의 약혼녀였다.

에바 구엘

본명이 마르셀 험버트인 에바 구엘은 1885년 뱅센에서 태어났다. 피카소보다 4세 아래로 매우 아름다웠던 여인으로 알려진다. 구엘은 공적인 생활에서 종종 자신을 마르셀 홈베르라고 불렀는데 당시 파리의 많은 여성처럼 여러 이름을 사용했다.

원래 피카소의 친구인 화가 루이 마르쿠시스의 애인이었지만 1911년 말 피카소가 보자마자 정신없이 빠져들었다고 한다. 피카소는 올리비에와는 1912년 5월 별거했다.

에바와 피카소는 여행을 자주 다녔다. 피카소는 1912년 5월 에바와 함께 아비뇽을 거쳐 피레네산맥의 세레로 여행했고 아비뇽의 북쪽 작은 마을인 소르그 쉬르 루베즈에 있는 빌라 '레 클로 셰트'에 머물렀다. 1912년 7월 큐비즘 공동 창안자로 알려지는 브라크가 아내 마르셀과 함께 소르그에 도착해 인근에 집을 빌렸다. 같은 해 9월, 피카소와 에바는 파리로 올라갔다가 12월 바르셀로나를 여행했고 1913년에는 계속 바르셀로나 인근 지역을 돌아다녔다. 1914년 6월에 아비

농에 거처를 마련했다.

구엘은 워낙 병약했다. 피카소의 열정적인 연애 패턴을 맞추기 매우 힘들어 했다는 후문도 있다. 구엘은 1915년 초 결핵에 걸려 수술을 받았지만 차도가 없었고 그해 말에 사망했다. 당시 피카소의 동료 화가 막스 자코브, 후안 그리스 등이 장례식에 참가했다.

구엘은 피카소가 사랑한 7명 여자 중 그림 모델로 삼지 않은 유일한 인물로 알려지는데 구엘이 사망한 후 피카소는 연필 드로잉 에바모르Eva morte와 에바시르손 리드모르Eva sur son lit de mort를 그렸다.[2]

피카소는 후에 자신이 가장 만족했던 여성은 구엘이었다고 말했다. 그러나 피카소의 이런 말을 학자들은 매우 혹평한다. 피카소가 결핵에 걸린 구엘을 돌보지 않고 혼자서 이사를 갔으며, 다른 여성들과 수없이 관계를 맺었다는 이유에서다. 그러니까 구엘에 대한 피카소의 이야기는 4년이라는 비교적 짧은 시간을 사랑하다가 구엘이 결핵으로 세상을 떠났기에 이를 애석해하는 애절한 사랑처럼 설명되지만 실상은 그다지 아름답

2) https://de.wikipedia.org/wiki/Eva_Gouel

지 않다는 것이다.

피카소는 구엘이 사망한 후에도 거의 60년이나 더 살았다. 그래서 스스로 남보다 오래 살았다고 느낀 피카소가 떠올린 회한悔恨으로 해석하기도 한다.

올가 코클로바

에바 구엘이 폐결핵으로 병세가 심해지자 피카소는 세 번째 여자인 올가 코클로바를 만나기 시작했다. 피카소 입장에서 봤을 때, 코클로바는 그야말로 대박을 터트린 뮤즈라 할 수 있다. 코클로바는 현재의 우크라이나에서 태어났다. 아버지는 명문 군인 가문의 러시아 제국군 대령으로, 코클로바는 발레 극단 소속 발레리나였다.

올가는 20세기 초 유럽 전역을 강타한, 이른바 '발레 뤼소' 붐을 타고 1917년 세르게이 디아길레프, 에릭 사티, 장 콕토가 세트와 의상을 디자인한 '퍼레이드'에서 발레리나로 공연하고 있었는데 피카소는 그녀가 춤을 추는 것을 보고 반한다.

마침 피카소는 당시 순회공연 중이던 발레단을 화

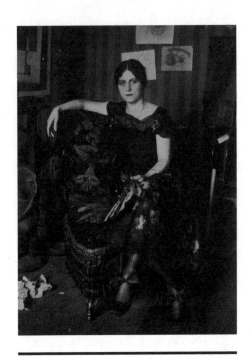

피카소의 첫 번째 부인 올가 코클로
바. 피카소는 코클로바 덕분에 가난한
화가의 굴레에서 벗어날 수 있었다.

폭에 담기 위해 동행한다. 60명의 발레단원 가운데 가장 아름다운 코클로바를 따라다니던 피카소는 러시아 혁명이 벌어지자 그녀와 동거에 들어가는데 1년 뒤 아들을 낳으면서 정식으로 결혼한다.

피카소가 가난한 화가의 굴레에서 벗어난 것은 순전히 코클로바 덕분이다. 코클로바는 명문 집안의 딸로 러시아를 비롯한 슬라브계 부자들과 사교계에 정통한 여성이었기 때문이다. 러시아혁명이 일어나자 모스크바와 페테르부르크에 살던 부자들이 파리로 몰려왔다.

이때 코클로바는 자신의 사교력을 이용해 파티를 열어 상류층 문화를 구축해 나가면서 피카소를 파리의 상류 사회, 공식적인 만찬회 등에 입문시켰다. 피카소와 코클로바는 공식적으로 17년 간 결혼 생활을 한다.

코클로바는 러시아 부자들에게 남편인 피카소의 그림을 선보인다. 그런데 러시아 상류층들은 큐비즘이나 추상화가 아니라, 러시아 전통을 선호했다. 피카소는 러시아인들의 입맛에 맞춘 그림을 대량 생산한다. 이렇게 해서 고전적 화풍에 의거한, 19세기 스타일의 그림들로 설명되는 신고전파시대1920~1923가 열렸다.

코클로바와 피카소는 자주 다투기도 했는데, 이는

피카소의 보헤미안 성향 때문이었다. 피카소는 유부남이었음에도 다른 여자와 관계하는데 주저하지 않았다. 1927년 피카소가 17세의 마리 테레즈 발터를 만나 비밀 연애를 시작하자 코클로바는 발끈했으며, 곧 별거에 들어갔다.

상당수 많은 매체에서 코클로바는 돈에 집착하고, 고급 사치품에 빠진 야심 찬 여성으로 묘사한다. 피카소를 저주하는 편지를 줄기차게 보냈다는 것을 들어 악처의 상징처럼 설명하기도 한다. 피카소의 친구이자 전기 작가인 영국의 미술사가인 존 리처드슨은 코클로바를 상당히 신경질적인 사람으로 묘사했다. 큐레이터 에밀리아 필리포도 다음과 같이 적었다.

"그녀는 질투심이 많은 것으로 유명했고 분명히 관계 내에서 실질적인 긴장이 있었습니다. 그녀는 매우 외로웠고 많은 고통을 겪었습니다. 전쟁이 끝난 후 피카소가 프랑스 남부에 정착하자 올가는 여행 가방으로 생활하면서 호텔에서 호텔로 이동하면서 그를 따라갔습니다."

두 사람은 1935년에 헤어졌지만 피카소는 재정적으로 코클로바를 계속 지원한 것으로 알려진다. 특히

두 사람의 아들 파올로가 피카소의 자동차를 몰았다는 것은 그들의 관계가 완전히 차단된 것은 아님을 보여준다. 코클로바는 파울로와 손자들의 사진이 담긴 작은 카드를 피카소에게 자주 보냈는데 피카소는 그녀의 편지에 답장을 보낸 적이 없다고 알려진다.

두 사람의 관계는 완전히 파탄 났지만 이혼은 하지 않았다. 사실 코클로바는 강력하게 이혼을 원했지만 피카소는 이혼에 응하지 않았다. 돈 때문이었다. 프랑스 법은 이혼할 경우 재산의 균등한 분할을 규정하고 있는데, 피카소는 코클로바가 자신의 재산 절반을 갖는 것에 반대했다. 이때 피카소는 화단계에서 유명 인사였으므로, 그의 작품은 엄청난 환가성을 가지고 있었다.

그러므로 피카소는 코클로바에게 상당한 액수의 자금을 지원해야 했는데 러시아 귀족의 딸인 올가의 씀씀이가 만만치 않았음은 물론이다. 두 사람은 코클로바가 1955년 사망할 때까지 법적으로 부부였다. 코클로바는 많은 피카소 친구로부터도 '미쳤다'고 외면당했는데 프랑스 지중해 휴양지 칸에서 암으로 사망했다.[3]

마리 테레즈 발터

피카소에게 큰 영향을 미친 네 번째 여자 마리 테레즈 발터는 파리의 유명 백화점 갤러리 라파예트 앞의 지하철에서 만났다고 한다. 피카소는 백화점에서 피터팬 칼라인 클로딘과 그에 맞는 커프스를 사기 위해 길을 나선 발터가 지하철역을 빠져나와 계단을 올라온 순간 팔목을 잡아당기며 말을 건넸다.

"나는 피카소입니다. 당신은 흥미로운 얼굴을 가지고 있는데 당신의 초상화를 만들고 싶습니다."

당시 발터는 17세, 피카소는 46세였다. 미성년자 스토커쯤으로 들리는 얘기지만, 피카소는 그녀를 서점에 데리고 가 자신에 대한 책을 보여주고 6개월 동안 끈질기게 따라다니면서 구애했다고 한다. 발터가 18세 성인이 된 바로 그날부터 두 사람은 동거에 들어갔다고 알려진다.

그러나 피카소 전문가인 존 리처드슨은 발터가 피

3) 「Pablo Picasso의 비극적인 첫 번째 아내인 Olga Khokhlova는 더 이상 미스터리입니다.」. 힌두스탄 타임즈, 2017.03.29

카소와 만난 지 일주일 후부터 동침했다고 적었다. 다소 이해하기 어렵지만 당시 발터가 17세 6개월, 즉 18세 미만인 미성년자이었음에도 발터의 어머니는 피카소와의 교제를 반대하지 않았다. 발터는 파리의 남동쪽 교외인 메종 알포르에서 태어난 부유한 부르주아 소녀로, 어머니는 피카소가 집에 오면 정원에서 두 사람이 함께 있도록 허락했다고 한다.

당시 피사코의 법적 부인인 코클로바는 피카소의 여성 편력 때문에 병적인 질투가 심화되어 신경 장애를 앓고 있었다. 이런 이유 때문에 피카소는 발터를 숨겨야 했다. 1928년 피카소는 브르타뉴에 집을 임대해 코클로바와 아들 파울로, 유모와 함께 이동했다. 이에 발터는 여름 캠프에 방을 마련해주었고 두 사람은 문제없이 해변에서 만날 수 있었다.

그러나 밀회를 위한 보다 편리한 장소를 위해 파리 북쪽에 있는 부아줄루 성을 구입해 코클로바가 살도록 하고 발터는 인근에 집을 구했다. 사교계를 기본으로 한 코클로바는 부아줄루 성이 손님들을 맞이하는 적절한 공간이라 만족해했다고 한다.

당시 피카소는 발터의 존재를 숨기기 위해 일본 모

델을 사귀기도 했는데, 코클로바는 발터의 존재는 모른 채 일본 모델을 쫓아냈다고 한다. 피카소 작품에 등장하는 일본인은 바로 이 사람이다.[4] 러시아 부호들의 입맛에 맞는 그림을 그리던 피카소는 발터를 만난 이후 자유분방한 그림을 그리기 시작했다.

1934년 크리스마스이브에 발터는 피카소에게 자신이 임신했다고 말했다. 이에 피카소는 다음 날 이혼하겠다고 약속했지만 이 말은 허언이 되었다. 피카소의 딸인 마리아 데 라 콘셉시온, 즉 마야는 1935년 9월 탄생했다. 코클로바는 피카소를 떠나면서 부아줄루 성의 소유권과 아들 파올로의 양육권을 받았다. 파올로는 스위스에서 학교를 다녔다.

피카소와 발터는 8년간 동거했다. 영원히 불타오를 줄 알았던 피카소의 사랑은 식었고 새로운 여자와 사랑에 빠지는 데는 많은 세월이 필요치 않았다. 마야가 태어난 지 두 달 후에 피카소는 한 영화 개봉식에 참석했다가 그곳에서 시인 폴 엘뤼아르에게서 재능 있는 사진작가인 도라 마르를 소개받았다.

4) 「피카소의 에로코드」, 존리처드슨, Vanifair, 2011,04,13

피카소에게 새로운 여인 마르가 나타나면서 발터가 피카소의 시야에서 사라졌다고 알려지지만 실상은 그렇지 않다. 전쟁 기간 동안 발터와 마야가 파리로 돌아오자 피카소는 파리에 있을 때마다 매주 목요일, 그리고 마야가 학교를 쉬는 날과 일요일에 그들을 방문했다.

발터에 대해 미술 전문가들은, 작품성을 기준으로 삼는다면 피카소가 가장 뜨겁게 사랑한 여자라고 설명한다. 피카소의 전기를 쓴 친구 브라사이는 이렇게 말했다. "피카소는 그녀의 금발, 빛나는 얼굴색, 조각 같은 몸매를 사랑했다. 그날 이후 그의 그림은 물결치기 시작했다."

이 말은 발터가 피카소의 화풍 전체에 영향을 미친, 진정한 뮤즈라는 뜻과 다름없다. 피카소는 발터와 함께한 10년 동안 열정적으로 애인의 모습을 화폭에 담았다. 발터는 체조와 수영으로 단련된 날씬한 몸매의 여성으로 피카소는 남성의 본능을 발휘해 발터를 모델로 한 누드화도 수십 점 그린다. 특히 발터는 피카소의 〈볼라르 연작〉 등 많은 작품에 모델로 등장했다. 발터가 피카소의 수많은 작품 속에 나타나는 것은 여느 뮤즈들보다도 더 깊고 강렬한 창조의 열정을 불어넣었다는 뜻이다.

발터는 많은 상처를 받고 우울증에 걸린다. 발터는 피카소가 세상을 떠난 지 4년 후인 1977년 놀랍게도 천국에 간 피카소를 돌보기 위해 자신도 저세상에 가야 한다고 말한 뒤 목을 매 자살했다. 그들이 만난 지 50주년이 되는 해에 일어난 일이다.[5]

발터와 피카소의 딸 마야에게는 세 자녀가 있다. 마야의 아들인 올리비에 위드마이어 피카소는 할아버지 피카소의 전기, 즉『피카소의 진짜 가족 이야기』를 출판했다. 마야의 딸 다이애나 위드마이어 피카소는 할아버지의 조각품 정리 작업을 하고 있다.[6]

발터를 모델로 한 피카소의 그림은 고가에 팔렸다. 〈누드, 녹색 잎과 상반신〉은 2010년 크리스티 경매에서 1억 650만 달러에 낙찰되었으며, 22세 때의 발터를

5) 「상상 이상의 상상력⋯다시, 피카소에 빠지다」, 성수영, 한국경제, 2021.07.08.; 「[피카소 리얼리티] 피카소의 여인들 1 – 마리 테레즈」, 손정아, 매일경제, 2021.04.26; 「[피카소 리얼리티] 피카소의 여인들 1 – 마리 테레즈」, 손정아, 매일경제, 2021.04.26.; 「피카소의 연인들②」, 최경희, 통영신문, 2021.10.08; https://post.naver.com/viewer/postView.nhn?volumeNo=27204862&memberNo=45353062&searchKeyword=%ED%94%BC%EC%B9%B4%EC%86%8C

6) https://en.wikipedia.org/wiki/Marie-Th%C3%A9r%C3%A8se_Walter

모델로 한 〈꿈〉은이 무려 1억 5,500만 달러에 팔렸다. 작품성을 기준으로 삼는다면 발터는 피카소가 가장 뜨겁게 사랑한 여자라 봐도 좋을 것이다.

도라 마르

도라 마르는 초현실주의 사진작가로 피카소는 그녀를 만날 무렵 대작을 많이 그렸다. 잘 알려진 〈게르니카〉도 이 시기에 제작했다. 1937년에 제작한 〈우는 여인〉이라는 작품은 아이를 잃은 어머니의 슬픔을 표현한 것으로 많이 소개되는데 작품의 모델이 바로 마르다. 그만큼 마르는 피카소의 상징적인 뮤즈라는 뜻이다.

피카소의 다섯 번째 여인인 마르는 피카소보다 26세 연하다. 피카소가 26세 연하의 마르를 카페에서 처음 보았을 때의 일화는 유명하다. 두 사람의 만남은 이른바 '붉은 피'에서 시작되었다는 일화다.

차를 마시던 피카소는 맞은편에 앉은 여성에게서 이상한 낌새를 발견한다. 당시 마르는 손을 찌르지 않고 얼마나 손가락에 가깝게 뾰족한 칼을 갖다 댈 수 있

는지 시험해보기 위해 테이블 위의 손가락 사이로 칼을 찔러 꽂기 시작했는데 그야말로 손이 피투성이가 되었다. 피카소는 곧바로 일어나 지혈용 수건을 내밀었다.

이 이야기에는 또 다른 버전이 있다. 화가와 사진작가를 고집하고 있던 마르가 당대 최고의 화가인 피카소의 시선을 끌기 위해 퍼포먼스를 했다는 것이다. 마르가 피카소가 자주 가는 카페 '두 개의 마고'에 앉아 피카소의 관심을 끌기 위해 쇼를 했고, 이 쇼에 피카소가 걸려들었다는 것이다. 코말리아는 이 문제에 대해 다소 어정쩡하게 말한다.

"진실이 무엇이든, 도라가 피카소와의 게임에서 책임자였다는 것을 암시한다. 도라는 피카소를 유혹하고 싶었고 칼을 든 장면을 연출했는데 이들 장면 전체가 가학적인 농담 같고, 거의 퍼포먼스에 가깝다."

마르는 1907년 파리에서 패션 부티크를 소유한 프랑스인 어머니와 크로아티아 건축가인 아버지의 딸로 태어났다. 그녀가 3세 때 가족이 부에노스아이레스로 이주하여 마르는 어린 시절을 유럽과 남미 사이를 오가며 보냈다. 그녀는 파리에서 화가로 훈련을 받았는데 1920년대에 사진에 매력을 가지고 전문 작가의 길을

택했다.

놀랍게도 1931년 그녀는 전문 스튜디오를 개장하더니 이를 기념하기 위해 본명 테오도라 마르코비치를 도라 마르로 개명했다. 그녀의 전기 작가인 빅토리아 코말리아는 다음과 같이 말했다. "그녀는 매우 야심적이었습니다. 그녀는 자신이 어떤 방향으로 가고 있는지 확신하지 못했지만 그녀에게는 남다른 에너지가 있었습니다."

스튜디오에서 그녀는 상상력이 넘지는 작품을 선보였다. 1934년에 제작한 한 광고에는 샴푸 병이 옆에 있고 액체 머리카락 덩어리가 쏟아져 나온다. 같은 시기의 패션 사진에서 마르는 손으로 색칠한 일본 조폭 야쿠자 스타일의 문신으로 피부를 꽉 채우기도 했다.

사실 마르는 당대에 몇 명 안 되는 초현실주의 사진 전문 작가로 알려지는데 만 레이, 장 콕토를 위해 포즈를 취했고 누드 잡지 『허뷔드샤름』의 누드 화보도 촬영했다. 또한 그녀는 런던과 바르셀로나를 여행하며 거리 사진으로 다큐멘터리를 만들기도 했다.

1935년까지 마르는 초현실주의자들의 파리 예술가 그룹에 참여했으며 작가인 조르주 바타유와 사귀면

서 좌익 서클에 참여했다. 마르는 시대의 흐름을 사진으로 옮기는 예술계의 신여성이라 볼 수 있는데 코말리아는 마르가 자신의 재능에 대해 거의 의심하지 않았다고 말했다. "그녀는 항상 자신을 아주 훌륭한 예술가, 특히 아주 좋은 사진가라고 생각했다."

피카소는 발터와 관계를 유지하면서도 마르와 또다른 사랑을 키워나갔는데, 이때 피카소는 발터와 헤어지는 것을 거부했다고 한다. 이와 관련해 코말리아는 피카소가 두 사람이 자신을 두고 경쟁하는 것에 스릴을 느끼는 삐뚤어진 성격을 갖고 있었다고 말한다. 코말리아는 피카소가 이 문제에 대해 자신에게 다음과 같이 말했다고 설명했다. "두 사람이 부딪친 이야기가 가장 좋은 추억 중 하나이다."

마르는 〈게르니카〉 탄생에 결정적인 역할을 한 인물이기도 하다. 그녀가 피카소에게 암실 기술을 가르쳐주었을 뿐만 아니라 제작 과정을 사진으로 찍는 데도 동의했다는 것이다. 학자들은 실제로 특정한 잔학 행위를 묘사한 장면들은 피카소보다 훨씬 더 정치적으로 관여하고 있었던 마르의 영향으로 인식한다.

특히 흑백으로 그린 것은 물론 거의 사진에 가까운

디테일은 마르의 생각을 차용한 것이라고 본다. 마르를 인터뷰한 프랜시스 모리스는 다음과 같이 말했다. "그는 그녀를 신뢰했습니다. 성적 관계나 감정적 관계만큼이나 협력 관계였습니다."

학자들은 발터가 육체적 관계를 중심으로 한 사랑이라면, 마르는 이성에 무게중심을 둔 관계였다고 말한다. 〈우는 여인〉의 모델이 마르라는 게 시사하듯, 실제 마르는 평소에도 자주 눈물을 흘리는 감성형 여성이었다고 한다. 마르에 대해 피카소는 다음과 같이 말했다.

"나에게 그녀는 항상 우는 여자였다. (여성이 우는 것은) 아주 중요하다. 그래서 오랫동안 그녀를 고통당하는 형태로 그렸다. 가학증 때문도 아니고 특별한 목적이 있어서도 아니다. 그녀의 우는 모습은, 결코 추상적인 것이 아닌 사실에 기초한 현실이다."

피카소는 동시대의 다른 예술가들에 비해 많은 사진을 남긴 화가다. 이는 바로 마르 덕분이다. 마르는 피카소의 일거수일투족을 사진으로 남겼다. 마르는 〈게르니카〉 제작 당시의 전 과정을 일일이 촬영했는데 학자들은 마르의 사진들을 또 다른 예술작품으로 인정한다. 피카소도 마르의 사진 능력을 높이 평가하여 마르

의 사진을 이용한 작품을 만들기도 했다.

마르는 발터와는 정반대되는 성격의 소유자였다. 피카소는 발터를 통해선 이상적인 여성미를 표현했지만, 마르를 통해서는 초현실주의적이면서도 괴기스러우며 손에 잡히지 않는 여성성(性)을 표현했다.

1943년 61세의 피카소가 21세의 프랑수아즈 질로를 만나면서 마르 역시 찬밥 신세가 되고 된다. 1945년 마침내 피카소와 마르의 관계가 파탄 났을 때, 마르를 둘러싸고 그녀가 미쳤다거나 은둔자가 되었다는 등의 루머가 떠돌았다. 이에 대해 마르는 다음과 같이 말했다. "나에 대한 모든 초상은 거짓이었다. 피카소가 만든 피카소의 모습이지 단 한 점도 내 모습이 아니다."

마르는 피카소와 헤어진 후에도 계속해서 그림을 그리고 직물을 디자인했다. 또한 계속 여행을 했고 1950년대와 1960년대에 전시회를 열었다. 더불어 사진도 포기하지 않았다. 피카소와 헤어진 후에는 사진을 적게 찍긴 했지만 1980년대 후반에는 포토그램 시리즈(카메라 없이 만든 사진 인화)에 집중하기도 했다.

마르는 피카소보다 거의 25년을 더 살고 1997년에 사망했다. 그녀의 재능은 피카소에 의해 간과되기도

했지만, 그녀는 자신의 길을 결코 포기하지 않았다.[7)]

프랑수아즈 질로

피카소의 6번째 여자는 프랑수아즈 질로다. 두 사람이 처음 만났을 때, 피카소는 61세, 질로는 21세로 무려 40세나 나이 차이가 났다. 두 사람은 전쟁 사진으로 유명한 로버트 카파의 〈피카소와 질로〉라는 사진으로도 잘 알려져 있다.

질로는 천하의 피카소에게 강편치를 날린 여성으로도 유명하다. 시종처럼 파라솔을 받쳐 들고 질로의 뒤를 따라 걸을 정도로 피카소는 질로에게 쩔쩔맸으며, 질로는 피카소에게 먼저 이별을 통보한 유일한 여자이기도 하다. 질로가 피카소를 거부한 이유는 간단하다. 피카소가 자신의 친구와 바람을 폈기 때문이다.

1944년 피카소는 파리에서 젊은 미술학도 질로를

7) 「Dora Maar: Picasso의 우는 여자가 마지막으로 웃었던 방법」. 앤드류 딕슨, 더가디언, 2019.11.15

프랑수아즈 질로는 피카소에 의해 수동적으로 선택된 여성이 아니었다. 질로는 스스로 능동적으로 판단해 피카소와 함께 생활했다.

만났다. 피카소의 여인 중에서 질로는 다소 특이한 여성이었다. 질로는 세계관이 뚜렷하고 유복한 집안의 딸이었지만, 부모의 반대를 무릅쓰고 피카소와 동거에 들어갔다. 즉 그동안 거부巨富가 된 피카소에 의해 수동적으로 선택된 여성이 아니라, 스스로가 능동적으로 판단해 피카소와 함께 생활한 것이다. 질로는 당시를 다음과 같이 이야기했다.

"친구나 부모·가족 모두와 얘기가 안 통하지만, 피카소를 만나는 순간 서로를 공감하기 시작했다."

질로는 천하의 피카소를 스스로 떠난 여성이다. 질로는 친구인 주느비에브와 피카소가 그녀도 모르게 연인 관계가 된 것을 알고 정신과 치료를 받은 후 피카소의 다른 여자들과는 달리 피카소의 여성 편력을 용서하지 않고, 가차 없이 피카소를 떠났다. "나는 내 사랑의 노예이지, 당신의 노예가 아니에요."

후일담이지만 피카소는 질로가 떠나리라 예상하지 못했다고 한다. 그동안 피카소를 사랑한 수많은 여자가 그를 태양처럼 숭배했기 때문이다. 훗날 질로가 밝힌 바에 따르면, 피카소는 그녀를 달래기도 하고 윽박지르기도 하고 심지어 자살하겠다고 위협하기도 했다는데,

이때 질로는 이렇게 말했다고 한다. "그렇게 하세요. 그것이 당신을 더 행복하게 할 거니까요."

피카소는 질로가 1953년 떠난 충격으로 1953년 11월부터 1954년 2월까지 그림자를 주제로 10여 점의 유화와 180여 점의 드로잉을 제작했다. 학자들은 그림에 등장하는 누드모델이 질로라고 단언하지는 않지만 질로일 가능성이 매우 높다고 말한다.

어쨌든 미국으로 건너간 질로는 자신이 원하는 화가 생활에만 전념했다. 1955년 그녀는 예술가 뤽 사이먼과 결혼했고 1962년에 이혼했다. 1970년에 소아마비 백신 개발자인 요나스 소크와 결혼했다. 질로는 1964년 언론인 칼턴 레이크와 함께 『피카소와의 삶』을 발표해 피카소와 함께한 10년간의 생활을 솔직히 고백했다.

이 책에서 질로는 피카소가 자신과 함께 있을 때 큰 부드러움도 보여주었지만 동시에 그녀를 찢어발기는 잔인함을 보여주기도 했다고 기록했다. "내가 당신을 만났을 때 당신은 비너스였습니다. 이제 당신은 그리스도입니다. 그리고 그때는 로마네스크 양식의 그리스도입니다. 모든 갈비뼈가 세어지도록 튀어나와 있습니다."

질로는 말다툼이 절정에 달했을 때, 피카소가 그녀를 불태우겠다고 위협하면서 자신이 피우던 담배를 자신의 오른쪽 뺨에 대었다고 말했다. "그는 내가 물러날 것을 예상했을 것이지만 나는 그에게 만족을 주지 않기로 결심했습니다."

이 책이 베스트셀러가 되었으며, 질로는 이 책의 수익금으로 피카소와의 법적 분쟁을 통해 그간 피카소의 정식 자녀로 인정받지 못했던 두 아이를 피카소의 호적에 올리도록 만들었다. 이는 질로가 피카소와의 소송에서 승리하여 피카소 사망에 따른 엄청난 유산을 받아낼 수 있었다는 뜻이다. 피카소를 상대로 똑 부러진 여인의 표상이 아닐 수 없다. 질로는 피카소와의 사이에서 1947년 클로드 피카소, 1949년에 팔로마 피카소를 두었다.

질로는 뉴욕과 파리를 오가며 화가로서 활동하고 있는데 화가로서의 경력도 만만치 않다.[8] 그녀의 작품은 미국 메트로폴리탄 미술관, 현대 미술관, 파리의 퐁

8) 「[피카소 리얼리티] 피카소의 여인들 2 – 프랑수아즈 질로」, 손정아, 매일경제, 2021.04.30

피두센터를 포함한 12개 이상의 박물관에 전시되어 있다. 또한 질로는 프랑스 생레미 드 프로방스의 에스트린 박물관, 부다페스트의 바르폭 갤러리 등에서 전시회를 가졌으며 2021년 홍콩 크리스티 경매에서는 그녀가 1977년 그린 추상화인 〈살아 있는 숲〉이 130만 달러에 팔리기도 했다.[9]

질로는 예술론에 관한 책을 포함해 전부 10여 권의 책을 펴냈으며, 프랑스와 미국 예술 아카데미 세계의 전설이기도 하다.

재클린 로크

1953년 난생처음 여성으로부터 바람을 맞은 피카소는 재클린 로크라는 여인을 만나 그의 기다란 생을 함께 마무리한다. 피카소가 로크를 만난 것은 1954년으로 질로가 떠난 다음해다. 로크는 28세, 피카소가 72세

9) 「프랑수아즈 질로: 100세의 '잇 걸'」, 루스 라 페를라, 뉴욕타임즈, 2022.01.20

였다. 로크는 1946년 엔지니어인 앙드레 우탱과 결혼해 딸 캐서린 우탱-블라이를 낳았으며, 아프리카로 이사했다가 4년 후 프랑스로 돌아와 우탱과 이혼했다.

이후 사촌이 운영하는 마두라 도자기 회사에 판매 보조원으로 취직했는데, 이때 피카소는 이곳의 도자기 공장에서 부지런히 도자기를 만들고 있었다. 피카소는 그녀가 데이트하기로 동의할 때까지 6개월 동안 하루에 장미 한 송이를 그녀에게 가져다줌으로써 그녀의 허락을 받았다고 한다.

피카소는 80세가 되던 1961년 법적 부인인 코클로바가 사망하자 발로리스에서 로크와 생애 두 번째 정식 결혼을 했다. 무려 44세나 차이 나는 결혼이었다. 사람들이 로크에게 왜 피카소 같은 할아버지와 만나서 결혼을 하려느냐고 질문했다. 이에 로크는 다음과 같이 말했다고 한다. "나는 세상에서 가장 아름다운 청년과 결혼했습니다. 오히려 늙은 건 나였죠."[10]

결혼식에는 파리에 있는 장 콕토 등 친구들이 내려

10) https://post.naver.com/viewer/postView.nhn?volumeNo=27204862&memberNo=45353062&searchKeyword=%ED%94%BC%EC%B9%B4%EC%86%8C

와 참석해 축하해주었다. 피카소의 전기를 쓴 패트릭 오브라이언은 두 사람이 결혼하게 된 이유를 다음과 같이 말했다.

"피카소는 무관심, 나이에 대한 의식, 평화에 대한 열망이 피카소를 굴복하게 만들었습니다. 아무도 모르는 다른 요인이 있을 수 있지만, 그것이 그를 잘 아는 사람들의 유일한 설명이었습니다. 그들에게는 그가 투쟁을 포기한 것처럼 보였습니다."[11]

나이 많은 피카소로서도 인간의 한계를 느끼지 않을 수 없었다는 이야기인데 여하튼 로크는 거의 비서나 다름없이 요리, 청소, 운전, 전시를 위한 커뮤니케이션이나 통역까지 맡았다. 그런데 로크도 만만치 않은 실력이다. 그녀는 결혼하자마자 전 남편에게서 낳은 딸을 양녀로 입적시켰다.

말년의 피카소에게 로크는 없어서는 안 될 존재였다. 학자들은 로크와의 결혼 생활은 말년의 피카소를 예술 세계로 몰입하게 만든 터전이 되었다고 설명한다.

11) https://www.encyclopedia.com/women/encyclopedias-almanacs-transcripts-and-maps/roque-jacqueline-d-1986

피카소가 도자기 예술에 몰입한 것도 로크의 영향으로
인식한다. 로크의 이미지는 1954년 5월부터 피카소의
작품에 나타난다.

피카소는 로크를 대상으로 무려 400개의 그림을
그렸는데 이는 로크가 피카소의 작품 중에서 가장 많이
나오는 여성 주인공임을 의미한다. 특히 그녀를 그린
초상화는 과장된 목과 고양이 얼굴, 높은 광대뼈 등 로
크의 특징이 왜곡된 것이 특징인데 피카소의 후기 그림
에서 친숙한 상징이 되었다.

심지어 로크의 특징이 개의 얼굴 특징과 구별할 수
없을 정도의 그림도 있다. 한마디로 인간과 사냥개 사
이의 장벽을 흐리게 하는데 피카소가 다음과 같이 말했
다. "내가 일할 때 그가 떠오른다면 내가 하는 일이 바
뀌는 경우가 많다. 내가 그리는 얼굴의 코는 점점 길어
지고 날카로워진다. 내가 스케치하고 있는 여성의 머리
카락은 그의 귀가 그의 머리에 기대어 있는 것처럼 그
녀의 뺨에 기대어 더 길어지고 보송보송해진다."

이런 내용으로 피카소는 6개의 유화를 완성하는데
학자들은 로크에 대한 피카소의 사랑은 개에 대한 그의
첫사랑만큼 두드러진 것을 의미한다고 설명한다. 한마

디로 로크에 대한 이미지는 피카소의 내면 깊숙이 각인된 모델이며 그가 여성을 그릴 때마다 나타난다는 설명이다.[12]

　로크의 초상화가 엄청나게 많은 이유는 여러 가지로 해석된다. 심지어 로크의 성화에 못 이겨 피카소가 매일 제출해야만 한 숙제가 '로크 초상화'라는 얘기도 있다. 1973년 피카소가 사망하자 로크는 피카소의 아이들인 클로드와 팔로마 피카소, 그리고 코클로바의 손자인 파블리토 피카소가 장례식에 참석하는 것을 반대했다. 파블리토는 화가 나서 표백제 한 병을 마셨는데 3개월 후 사망했다.[13]

　피카소의 유산은 로크와 양녀인 캐서린, 피카소의 손주인 클로드, 팔로마, 마야, 베르나르, 마리나 피카소에게 상속 권한이 있었다. 이에 로크는 피카소의 엄청난 유산이 수많은 분쟁을 일으킬 것이라 예상하고 피카소와 관련된 여성들과 자식들에게 유산을 공정하게 분배하여 말썽의 요지를 잠재웠다. 한마디로 얽히고설킨

12) https://www.artsandcollections.com/jacqueline-roque-the-mystery-behind-picassos-final-muse/

13) https://en.wikipedia.org/wiki/Pablo_Picasso

디로 로크에 대한 이미지는 피카소의 내면 깊숙이 각인된 모델이며 그가 여성을 그릴 때마다 나타난다는 설명이다.[12]

　로크의 초상화가 엄청나게 많은 이유는 여러 가지로 해석된다. 심지어 로크의 성화에 못 이겨 피카소가 매일 제출해야만 한 숙제가 '로크 초상화'라는 얘기도 있다. 1973년 피카소가 사망하자 로크는 피카소의 아이들인 클로드와 팔로마 피카소, 그리고 코클로바의 손자인 파블리토 피카소가 장례식에 참석하는 것을 반대했다. 파블리토는 화가 나서 표백제 한 병을 마셨는데 3개월 후 사망했다.[13]

　피카소의 유산은 로크와 양녀인 캐서린, 피카소의 손주인 클로드, 팔로마, 마야, 베르나르, 마리나 피카소에게 상속 권한이 있었다. 이에 로크는 피카소의 엄청난 유산이 수많은 분쟁을 일으킬 것이라 예상하고 피카소와 관련된 여성들과 자식들에게 유산을 공정하게 분배하여 말썽의 요지를 잠재웠다. 한마디로 얽히고설킨

12) https://www.artsandcollections.com/jacqueline-roque-the-mystery-behind-picassos-final-muse/

13) https://en.wikipedia.org/wiki/Pablo_Picasso

164

피카소의 뒷정리를 말끔하게 처리한 것이다. 이때 로크는 피카소가 남긴 유산의 30퍼센트를 받았다.

피카소의 유산을 깔끔하게 정리한 로크는 피카소가 사망한 지 13년 후인 1986년 피카소의 생일 날 무덤 앞에서 권총으로 자살했다. 피카소의 유산 문제를 말끔하게 해결했으므로 빨리 피카소와 함께 지내고 싶다는 이유에서였다.[14)]

14) 「상상 이상의 상상력…다시, 피카소에 빠지다」. 성수영, 한국경제, 2021.07.08

피카소　찾아
　　　보기

모순이
가득한
피카소

피카소에 대한 논란이 끊이지 않는 것은 그를 한 가지 잣대로만 평가하기가 매우 어렵기 때문이다. 스페인 중류 가정에서 태어난 피카소는 어린 시절에 여러 가지 장애가 있었음에도 이를 이기고 순전히 자신의 그림 실력으로 『기네스북』에 등장할 정도로 생전에 가장 많은 작품을 생산했다. 더불어 92세까지 장수하면서 역사상 살아생전에 가장 많은 돈을 번 화가로 우뚝 솟았다. 대체 피카소는 어떤 사람이었는지 궁금하지 않을 수 없다.

피카소의 간판이라고도 볼 수 있는 여자 편력만 따

지면 그야말로 어지럽다. 피카소의 일생에서 7명의 여자를 특별히 거론하는데 이들 중 2명은 자살하고, 2명은 정신질환을 앓았으며, 1명은 젊어서 요절했다.

세계 최고의 예술가이지만 여성 편력 등 인간성을 볼 때 0점이라는 이야기인데 사실 이를 아름답게 접목시키는 것이 간단한 일이 아니다. 지금의 시각으로 보면 피카소는 남성 우월주의자로 비쳐질 수 있다. 그러나 당시로 돌아가보면 부유한 예술가 중에 피카소처럼 결혼과 불륜을 생활화했던 작가는 한 두 명이 아니다. 한마디로 흔했다.

피카소에 대해 수많은 글이 있어 피카소를 잘 안다고 생각하지만 모순 가득한 그의 진면목을 파악하기란 쉽지 않은 것도 사실이다. 김대유 박사가 이에 도전하여 다음 3가지로 피카소를 적었다.

첫째, 피카소는 자기애성 인격 장애자일 가능성이 높다. '예술가 피카소'라는 가면을 쓰고 온갖 모순된 자기 행위를 합리화했다. 파블로 피카소는 피카소만을 사랑했다. 그러나 그가 그렇게 하지 않았다면 그의 예술은 온갖 세상사와 가족사의 한가운데 과연 온전할 수 있었을까?

그는 창녀들에게 모델을 청할 때도 아름다운 여인을 그릴 수 있게 해달라고 호소하여 감동을 주었다. 연애를 할 때마다 밀어를 속삭였고 연인들과 연애만 한 것이 아니라 일과 명성을 공유하기도 했다. 다만 여인들과 사랑에 빠지되 그녀들의 바다에 빠져죽지 않았다. 요즘 성과 사랑에 빠져 익사하는 중년 남성들은 새겨볼 대목이다.

둘째, 피카소를 독선적이고 이기적인 사람으로 볼 수도 있다. 매사에 잔혹할 정도로 다혈질적인 성격을 보면 더욱 그렇다. 그러나 그러한 성격으로 무장했으므로 수모를 무릅쓰고 입체파를 창조했고, 제2차 세계대전 때 파리가 점령되자 수많은 사람이 피난처를 찾아 떠났지만 그는 오히려 독일에게 점령당한 파리로 돌아가 반항적인 일상을 살았다. 쿠데타로 집권한 고국 스페인의 프랑코를 지원하는 히틀러 나치의 폭격으로 폐허가 된 비극을 〈게르니카〉로 화폭에 담았다. 불순 작가로 처형을 당할 수도 있는 위험을 무릅쓴 그의 행위는 2차 세계대전의 우뚝한 예술혼으로 기록된다.

셋째, 피카소 그림은 이해하기 어려워 사기적詐欺的이라는 지적도 있는 것은 사실이다. 그런데 꼭 그렇게

보아야 하는가, 라는 질문인데 꼭 그렇지는 않다. 피카소 그림의 각진 선線을 따라가다 보면 문득 사각형의 입체에 둘러싸인 스토리텔링을 독해讀解할 수 있을 것이다. 가만히 들여다보면 터질 듯한 에로티시즘의 슬픈 눈동자와, 세상 어디에 숨을 수도 없는 모순을 만날 수 있을 것이다. 문득 욕망과 허기, 모순으로 가득 찬 당신의 내면과 마주칠지도 모를 일이다.

이 분석에 공감하는 사람이 많을 것으로 생각하는데 천하의 피카소도 화단의 대선배인 마티스를 질투했다는 것은 잘 알려진 사실이다. 어떤 그림을 그리든 피카소는 마티스에 견주어 평론되었고 때로 평가절하되기도 했다.

중요한 것은 두 사람의 만남이 경쟁과 발전을 이루었고, 피카소가 마티스를 뛰어넘으려고 노력했다는 점이다. 마티스가 없었다면 피카소의 입체파 그림은 주목받지도 못하고 경쟁자들에 의해 땅에 묻혔을지도 모른다고 생각한다.

두 사람의 화풍은 새로운 예술을 뜻하는 아르누보의 등장에 영향을 끼쳤고, 스페인의 건축가 안토니오 가우디 등 건축 분야에도 영향력을 미쳤다. 더불어 입

체파는 야수파를 견인하고 초현실주의 시대를 열게 했다. 피카소의 작품성과 인간성을 동일 선상에서 보는 것이 간단치 않은, 아이러니한 일이라는 뜻이다.

대중매체 속 피카소

우디 앨런 감독의 영화 〈미드나잇 인 파리〉(2011)는 1920년대, 즉 '벨 에포크' 시대의 파리를 주제로 하는데 당대의 최고 예술가들이 대거 등장하는 것으로 유명하다.

벨 에포크란 19세기 말에서 제1차 세계대전 사이의 아름다운 시절을 뜻한다. 『위대한 개츠비The Great Gatsby』로 세계적인 작가가 된 F. 스콧 피츠제럴드, 『노인과 바다』로 노벨문학상을 수상한 어니스트 헤밍웨이, 파리 상류 사교계를 주름잡은 시나리오 작가이자 연출가 장 콕토는 물론 작곡가 콜 포터도 등장한다.

그런데 이 영화의 상당 부분에 당대 세계 화단을 주름잡는 앙리 마티스, 살바도르 달리와 피카소가 등장하며 이들 예술가들을 적극 지원하는 유대인 거부 거투르

영화 〈미드나잇 인 파리〉의 포스터.
영화의 상당 부분에 당대 세계 화단
을 주름잡는 앙리 마티스, 살바도르
달리와 피카소가 등장한다.

드 스타인도 나온다. 매우 난해한 영화로 알려지는데도 제84회 아카데미에서 각본상을 받았고 작품상, 감독상, 미술상에 노미네이트되어 작품성도 인정받았다. 내용은 다소 놀랍다.

2010년 주인공인 길(오언 윌슨)은 약혼녀인 이네즈와 예비 장인 부부와 파리로 여행을 온다. 본래 할리우드의 각본가인 길은 소설가로 전향을 하려 하지만 이네즈는 반대하며, 길은 파리에서 살자고 하지만 이네즈는 스페인의 세계적인 휴양지 말리부를 선호한다. 말리부는 피카소가 태어난 곳이다. 이네즈의 친구 폴이 파리의 여러 미술관 등을 안내하는데 길에게 1920년대의 황금시대, 즉 벨 에포크 정경이 보인다.

자정을 알리는 종소리가 울려 퍼지는데 길은 술에 취해 호텔로 걸어가던 중 길을 잃었다. 어딘지 모를 계단에 앉아 쉬는데 그의 앞에 푸조 자동차 한 대가 멈춰 선다. 길은 자신을 초대하는 오래된 푸조 차량을 타고 어느 파티에 갔는데 만난 사람은 미국의 작가인 젤다와 프랜시스 스콧 피츠제럴드 부부였다. 파티에서는 콜 포터가 노래를 한다. 이곳에서 어니스트 헤밍웨이를 만나고 길은 자신이 쓰던 소설을 보여주기로 한다. 길의 이

야기에 이네즈는 말도 안 된다고 하지만 길은 1920년대의 거트루드 스타인, 살바도르 달리, 파블로 피카소와 그의 연인인 아드리아나(마리옹 코티아르)를 만난다.

길이 자신은 2010년대에서 온 사람임을 밝히지만 이미 초현실주의적인 생각에 빠진 그들은 신경도 안 쓴다. 2010년대로 돌아와 파리의 벼룩시장을 뒤지던 길은 아드리아나의 일기를 발견하고 자신이 그녀에게 귀걸이를 선물한 후 함께 밤을 보냈다는 것이 적혀 있다는 것을 발견한다. 귀걸이를 둘러싸고 이네즈와 약간의 우여곡절을 겪은 후 귀걸이를 구입하여 과거로 간다.

아드리아나와 길은 1890년대로 가는데 이곳에서 두 명은 툴루즈 로트렉, 에드가 드가, 폴 고갱과 같은 당대의 예술가들을 만난다. 아드리아나는 까다롭기 그지없는 연인 피카소보다 로트렉을 더 위대한 작가로 생각한다. 아드리아나는 자신이 그토록 동경하던 1890년대의 파리에서, 자신의 마음속 영웅들을 만나면서 결국 1920년대로 돌아가는 것을 포기하고 '아름다운 시절'의 파리에 남기로 결심한다. 한마디로 피카소와 이별이다.

그런데 아드리아나는 벨 에포크를 동경하지만 정작 벨 에포크의 예술가들은 자신들의 시대에 대한 불만

이 가득하다. 고갱은 자신이 살고 있는 시대가 공허하고 상상력도 없다고 불평하며 르네상스 시대에 살았으면 더 좋았을 것이라고 말한다. 한마디로 드가나 고갱은 미켈란젤로와 다빈치가 살던 르네상스 시대를 동경하고 있었던 것이다.

2000년대의 길에게는 1920년대가 황금시대지만, 1920년대를 사는 아드리아나에게 1920년대는 따분하고 재미없는 현재에 불과하며 1890년대의 파리가 황금시대인 것이다. 반면에 1890년대를 살던 드가와 고갱에게는 답답한 시대에 얽매여 있다고 생각한다.

여하튼 길은 아드리아나와 헤어져 현시대로 들어와 거투르드 스타인을 만나는데 헤밍웨이가 길의 약혼녀인 이네즈와 바람을 피우는 걸 모르냐고 전해준다. 길이 헤밍웨이에게 들었다며 이네즈를 추궁하자 이네즈는 폴과 섹스를 했었다고 밝혀 약혼은 완전히 파토난다. 길은 파리의 벼룩시장에서 자신에게 레코드를 팔던 여자를 만나며 파리에 정착하려는 생각을 굳힌다.

영화에 등장하는 1920년대 예술가는 크게 문학과 미술 분야로 나뉜다. 미술에서는 피카소가 많은 분량을 차지하며 피카소의 연인으로 아드리아나가 등장한

다. 문학 분야에서 주인공은 피츠제럴드와 헤밍웨이이며 스타인이 양쪽 예술가들을 포괄한다. 스타인은 당대의 파리 사교계를 주름잡는 사람이고 엄밀한 의미에서 피카소는 그녀로부터 가장 혜택 받은 사람이기도 한다. 아드리아나는 피카소에 대해 다음과 같이 말한다.

"그이는 유부남인데 맨날 이혼을 한다고 했다가 안 한다고 했다가, 어떤 여자가 버틸 수 있을지……. 너무 힘든 남자예요."

여기에서 아드리아나는 피카소의 연인으로 나오지만 가상 인물이다. 하지만 영화 속 그녀의 말은 틀리지 않았다. 자유분방한 성격의 피카소를 가장 적절하게 묘사했다는 평가다.

앨런의 영화는 원래 어렵기로 유명한데 1800년대 말에서 1920년의 세계적인 유명 인사들을 한 편의 영화에 담았다 하여 호평을 받았다.[1] 특히 주인공이 현재의 파리뿐만 아니라 과거의 파리도 방문한다는 설정은 흥미를 끌었다. 대낮에는 파리의 휘황찬란한 현재를 경험하고, 자정이 되면 어둠에 잠긴 파리의 과거를 맞는

1) 「미드나잇 인 파리」. 나무위키

다는 점도 많은 사람이 좋은 점수를 주었다.

피카소에 관한 한 영화 〈미드나잇 인 파리〉가 주목 받는 것은 놀랍게도 피카소를 다룬 영화 작품들이 거의 없다는 점 때문이다. 세계 최고의 예술가로 당대를 풍미하던 피카소를 다룬 작품이 없다는 것은 극히 이례적인데 이는 그럴 만한 충분한 이유가 있다. 바로 프랑수아즈 질로가 아직도 살아 있기 때문이다.[2] 한마디로 질로와 유족들이 꽁꽁 뭉쳐 피카소에 대한 내용이 마음껏 풍자되는 것을 막았는데 특히 질로는 자신의 이야기가 언급되는 것 자체를 반대했다.

질로는 1964년 피카소와의 삶을 그린 『피카소와의 삶Life with Picasso』을 출판했다. 피카소는 질로가 이 책을 출간하지 못하도록 온갖 방법을 쓰면서 방해하기도 했지만 결국 출판되어 세계적인 베스트셀러가 되었다. 피카소와 질로가 아름답게 끝낸 것이라고 볼 수는 없으므로 이 두 명 사이의 이야기를 토대로 그야말로 무궁무진한 이야기를 만들 수 있는데 질로가 바로 이

2) 「[전우영의 영화와 심리학] '미드나잇 인 파리'」. 전우영, 동아일보, 2013.06.07

점을 강력히 반대한 것이다.

그럼에도 불구하고 주목할 만한 작품 몇 개가 있다. 1950년 프랑스의 알랑 르네 감독이 다큐멘터리 〈게르니카〉를 제작했다. 러닝 타임 13분에 불과하지만 감독은 1900년대 초에서 1930년대 말까지 피카소의 그림들을 몽타주해 〈게르니카〉에 귀결시킨다. 강렬한 그림들 위로 오버랩되는 장면이 인상적으로 평가되었는데 자크 프뤼보와 마리아 카사레가 읽는 폴 엘뤼아르의 내레이션이 흐르면서 비장감이 절정을 이룬다. 2010년 제2회 DMZ국제다큐멘터리영화제에서 〈게르니카〉가 상영되기도 했다.

1958년에는 피카소가 직접 출연한 다큐멘터리도 등장했다. 다큐멘터리계에서 세계적인 명성을 갖고 있는 앙리 조르주 클루조가 1953년 제작한 35밀리미터 기록 영화 〈피카소의 비밀〉이다.

클루조는 피카소의 세계를 진기하고 철저하게 표현하는데 피카소의 그림 두 점으로 시작하여 연필 스케치에서 최종 작품에 이르기까지 추적했다. 감독은 카메라 렌즈의 범위에서 피카소의 천재성을 나타내기 위해 감독이 직접 특수 제작한 유리 캔버스를 사용해 피카소

가 작품을 완성해가는 과정을 담아냈다.

피카소의 작업 장면을 영상으로 담았다는 점에서 매우 귀한 작품으로 꼽히는데 피카소가 자신의 작품을 그리고 설명하기도 한다. 카메라에 담긴 피카소의 그림들은 촬영 후에 대부분 파기되어 다큐멘터리 속에서만 볼 수 있다고 하는데, 일부 작품은 남아 있다고도 전해진다. 다큐멘터리임에도 1956년 칸영화제에서 특별상, 1959년 베니스 영화제 최우수 다큐 황금메달을 받아 화제를 일으켰다.[3]

피카소가 본격적으로 등장한 영화는 제임스 아이보리가 감독하고 앤서니 홉킨스가 화가 파블로 피카소 역할을 맡은, 1996년에 상영된 〈피카소의 생존〉이다. 이 영화는 조르주 클루조의 〈피카소의 비밀〉 외에 엄밀한 의미에서 본격적인 할리우드 영화로는 최초이다. 영화의 시나리오는 아리아나 허핑턴의 전기 소설인 『피카소, 창조자와 파괴자』를 모본으로 한다. 질로와 그녀의 아들이 강력하게 반대하여 영화 제작이 무산될 위기에도 처했지만 여하튼 영화는 피카소의 연인 프랑수아

3) http://www.yes24.com/Product/Goods/2842512

영화 〈피카소의 생존〉 포스터. 엄밀
한 의미에서 피카소에 대한 최초의
할리우드 영화다.

즈 질로의 눈을 통하여 전개된다. 내용은 이렇다.

젊은 프랑수아즈 질로는 1943년 나치가 점령한 파리에서 피카소를 만난다. 60대의 피카소가 질로와 만났을 때 그녀의 나이는 20대 초반으로 그의 첫째 아들과 동갑이었다. 그곳에서 피카소는 사람들이 그의 집에 침입하여 자신의 그림이 아닌 리넨을 훔쳤다고 불평하고 있다. 질로는 아버지에게 변호사가 아닌 화가가 되고 싶다고 말한 후 구타당한다. 60대에 접어선 피카소는 종종 다른 사람의 감정에는 전혀 신경을 쓰지 않고 자신이 원하는 여성 누구와도 잘 수 있다고 말한다.

피카소는 질로와 관계를 지속하면서도 자신의 어린 딸을 키우고 있는 화가 마리 테레즈 발터를 주기적으로 방문한다. 피카소를 향한 불타는 열정으로 가득한 또 한 명의 화가 도라 마르는 정신 분열에 가까운 증세를 보이며 그에게 집착한다. 피카소는 여러 명의 여성 사이에서 사랑과 애증, 집착과 시기를 한 몸에 받고 있다. 그럼에도 불구하고 예측할 수 없는 성격에 환상적인 유머, 구두쇠 같은 성격을 갖고 있지만 질로는 이를 그대로 받아들인다.

어느 날, 피카소는 질로를 당대 최고의 화가 마티스

에게 소개시켜준다. 연인인 동시에 예술가 기질이 있는 질로는 스스로의 예술 활동을 살찌우기 시작한다. 한편 그녀는 피카소의 아이들을 낳는데 피카소에게는 또 다른 여인이 생긴다.[4]

기본적으로 피카소와 질로의 내용을 주제로 하지만 아이보리 감독은 피카소의 작품을 사용할 수 있는 권한을 얻지 못해 피카소의 작품보다는 그의 개인적인 삶에 더욱 중점을 두지 않을 수 없었다. 그러므로 보이는 그림의 경우도 피카소의 유명 작품들이 아니다. 피카소가 〈게르니카〉를 그리는 장면에서도 카메라는 작품이 약간만 보이는 상태로 그림 위에 높게 위치하고 있다. 반면에 앙리 마티스와 조르주 브라크 측은 그들의 작품 사용을 허락했다.

이 영화는 피카소 전반을 다루므로 피카소의 생애에서 중요한 올가 코클로바, 도라 마르, 마리-테레즈 발터는 물론 마지막 부인인 재클린 로크 등도 등장한다.

영화 속에서 한창 〈게르니카〉를 작업하던 중 당시 연인이었던 마르와 발터가 자신들 중 하나를 선택하라

4) https://movie.daum.net/moviedb/main?movieId=18801

고 하자 피카소는 다음과 같이 말하면서 작업에 열중했다. "나는 둘 다 좋아 너희 둘이 싸우던가."

지독한 마이페이스로 볼 수밖에 없는데 수많은 여자와 관계를 맺었지만 예술가로서의 명성은 물론 남성으로서도 충분한 매력을 가진 피카소라는 이야기를 들을 정도였다.[5] 영화에 대한 전문가들의 시각은 상당히 호평이었다. '전문적으로 제작되고 시간을 투자하여 볼 가치가 있다', '한 편의 초상화' 등.[6]

1998년에 출시되어 세계적인 흥행에 성공한 영화 〈타이타닉〉에서도 피카소의 걸작품이 간접적으로 언급된다. 로즈(케이트 윈슬릿)가 타이타닉을 탈 때 가지고 간 그림 중에 피카소의 그림들이 있고, 이를 본 그녀의 약혼자 칼이 '그 피카소인가 하는 친구, 성공하지 못할 걸'이라고 비하한다.

그런데 이 장면에서 로즈가 들어 본 그림은 피카소의 걸작 중 하나인 〈아비뇽의 아가씨들〉이다. 물론 원본은 모사模寫도 아닌데 이는 피카소가 직접 그린 〈아비

5) https://www.artinsight.co.kr/news/view.php?no=9257
6) https://biseushan.com/movie/19633

뇽의 아가씨들〉과는 다른 연작으로 생각할 수 있다.

당시 제임스 캐머런 감독은 피카소 작품을 사용하려고 피카소 유족들에게 허가를 받으려 했으나 반대하자 자신이 직접 피카소의 작품을 임의적으로 묘사하여 등장시켰다. 특히 〈아비뇽의 아가씨들〉의 원본은 영화에서보다 가로의 길이가 더 길다. 피카소의 유족들이 항의하자 진품을 차용하거나 등장시키지 않았음에도 일종의 사용료를 지불했다. 그런데 새로 편찬한 3D 영화에서는 피카소의 걸작이 수면으로 가라앉는 장면을 다른 작품으로 대체했다고 한다.[7]

2017년 내셔널 지오그래픽의 〈지니어스 시즌 2〉는 피카소를 10부작으로 다루었는데 피카소 역으로는 스페인이 낳은 유명 배우 안토니오 반데라스가 출연했다. 그는 〈레전드 오브 조로〉, 〈익스펜더블 3〉로 잘 알려져 있는데, 그 역시 피카소가 태어난 말라가 태생이다.[8]

그가 피카소 역을 맡은 이유가 흥미롭다. "피카소

7) 「파블로피카소」. 나무위키;「파블로 피카소」. 위키백과
8) 「영화배우 안토니오 반데라스, 파블로 피카소 역으로 TV드라마 도전」. 강규정, 에프이타임스, 2017.10.31

186

가 오랫동안 저를 쫓아다녔지만 항상 거절했던 캐릭터입니다. 제가 말라가 출신이고 그가 태어난 곳에서 네 블록 떨어진 곳에서 태어났기 때문에 나는 항상 거부했습니다."

말라가에서 자신은 항상 피카소 다음 서열이었는데 그의 역할을 진짜 하게 되어 기쁘다는 뜻이다.[9]

유네스코 세계유산을 날린 종업원

피카소에 대한 흥미로운 에피소드가 없을 리 없다. 피카소와 재클린 로크가 은거지로 삼은 무젱-발로리스는 프랑스 남부 지중해를 관통하는 황금 해안의 중심부에 있다. 이곳은 피카소의 도예 활동과도 관련이 있으며 그가 사망한 보베나르그 성이 인근에 있다.

무젱-발로리스를 천하의 피카소가 선호한 것은 무젱이 역사적으로 상당히 오래된 지역이기 때문이다. 무

9) https://www.cinemablend.com/new/Antonio-Banderas-Play-Picasso-Docudrama-33-Days-29541.html

젱-발로리스의 역사는 로마 시대로 거슬러 올라간다. 이곳에 고대 리구리아 부족이 살았는데 이들은 아우구스투스 10세 레지오 황제 때 로마에 합병되었다. 로마 제국에서 이곳을 매우 중요하게 여긴 것은 이곳이 로마에서 프랑스의 아를르로 가는 길목에 있기 때문이다.

그러므로 해발 260미터의 무젱은 중세 시대에 요새화되어 현재도 유적들이 보인다. 특히 엘바 섬에 유배되어 있던 나폴레옹이 1815년 3월 1일, 골프-주앙에 상륙하여 무젱을 거쳐 '100일 행진'을 시작한 곳으로 프랑스 역사에서 매우 중요시하는 곳이다.

칸영화제가 열리는 칸과 니스 중간에 있는 이들 지역은 수많은 세계적 인사가 거주하던 곳으로 전 우크라이나 총리 볼로디미르는 제2차 세계대전을 이곳에서 겪으며 사망했고 수많은 작가가 이곳에 근거했다. 초현실주의 화가 프랜시스 피카비아, 페르낭드 레제, 장 콕토, 이사도라 던컨도 이곳을 근거지로 삼았다.

특히 무젱이 유명한 것은 프랑스 요리의 중심으로까지 알려질 정도로 유명한 요리사들이 배출된 곳이자 유명 음식점들이 있기 때문이다. 유명한 할리우드 배우 엘리자베스 테일러, 샤론 스톤, 숀 코너리 등이 이곳 미

슐랭 스타 레스토랑의 단골이기도 하다. 특히 무젱은 1970년대에 미슐랭 7스타를 자랑하며 프랑스에서 가장 많은 별을 받은 마을이 되었다.[10]

더불어 세계적인 휴양지 쥬앙레펜, 모나코, 셍폴방스 등이 인근에 있다. 특히 무젱 골프장은 매년 유럽 골프 대회가 열리는 명문 골프장으로 수많은 골퍼가 선호하는 곳이다. 셍폴방스는 유럽인들이 가장 거주하고 싶어 하는 곳으로 성공한 연예인들이 집중적으로 살고 있는 곳으로 유명하다.

미국의 비버리힐스가 성공한 연예인들의 터전인데 유럽에서는 셍폴방스에 살고 있다는 것 자체가 성공한 사람이라는 것을 의미한다. 피카소는 이들 지역을 매우 좋아했고 말년에 무젱-발로리스에 정착할 거처를 찾기 위해 혼자 무젱-발로리스로 내려와 조그마한 무젱 호텔에 머물렀다.

피카소는 흥이 나면 홀딱 벗고 한밤중에 혼자 그림을 그리는 기벽을 갖고 있었다. 피카소가 대작 〈게르니카〉를 33일간 밤에만 그렸다는 것이 결코 허언이 아니

10) https://tl.w3we.com/wiki/Mougins

다. 피카소의 이런 기벽과 관련해 재미있는 에피소드가 하나 있다.

무젱 호텔에 혼자 묵고 있던 피카소는 기벽이 발동해 밤을 새워 자신이 묵고 있는 객실의 벽과 천장에 그림을 온통 그린 후 잠이 들었다. 다음 날 아침 호텔의 종업원이 벌거벗고 침대에 누워서 자고 있는 피카소를 발견했다. 종업원은 방이 온통 그림으로 범벅되어 있는 것을 보고 깜짝 놀라 피카소를 깨운 후, 그림을 모두 지우지 않으면 자신이 쫓겨난다며 그림을 지우라고 명령했다.

피카소는 당대 세계 최고의 화가를 몰라본 종업원에게 자신이 누구인지 이야기하지 않고 자신이 한밤중에 그린 그림들을 모두 지우기 시작했다. 안타까운 것은 종업원이 피카소가 그림을 지우는 것을 끝까지 지켜보면서 한 곳도 그의 그림 자국이 남아 있지 못하게 철저하게 지우도록 했다는 점이다. 피카소가 자기 그림을 지운 내용은 필자가 유럽에서 근무하던 시절 무젱 시장과 니스대학 총장을 집에 초청했을 때 무젱 시장에게서 들은 것이다.

현재 무젱 호텔은 매우 큰 호텔로 변했는데, 무젱

시장은 무젱 호텔의 객실에 피카소의 그림이 남아 있지 않은 것을 매우 아쉬워했다. 피카소의 그림이 남아 있었다면 무젱 호텔이 세계 명소가 되는 것은 물론이고 유네스코 세계유산으로 지정될 수 있었기 때문이다.

피카소의 수많은 작품이 박물관에 있지만 박물관에 소장된 작품은 유네스코 세계유산으로 지정되지 않는다. 경주 역사 유적 지구가 유네스코 세계유산으로 지정되어 있지만 경주 박물관에 있는 세계 최고로 아름다운 음질의 에밀레종은 유네스코 세계유산이 아니다. 유네스코는 박물관에 있는 유산은 세계유산으로 지정하지 않기 때문이다.

피카소 어록

천재들은 적잖은 어록을 남기기 마련이다. 피카소의 어록 중 잘 알려진 것을 소개한다.[11]

"한때 회화는 발전적인 단계를 거쳐 완성에 다가갔

11) 「피카소를 사랑한 파블로 피카소」. 김대유, 세종인뉴스, 2019.01.21

었다. 매일 새로운 것이 생겼다. 회화는 추가의 결합이다. (그러나) 나에게 회화는 파괴의 결합이다. 나는 그림을 그리고, 그것을 파괴한다. 하지만 오랫동안 봤을 때 사라지는 것은 아무것도 없었다. 한 곳에서 빼낸 빨간색이 다른 곳에서 나타날 뿐이다."

"예술은 공간을 장식하기 위해 만들어진 게 아니다. 적들을 막아내는 공격적인 무기이다."

"회화는 미학적인 작업이 아니다. 이 이상하며 적대적인 세계와 우리를 중재하도록 설계된 마법의 형태이다."

"입체파는 기존의 미술과 다르지 않다. 기존의 미술과 같은 원칙과 요소를 가지고 있기 때문이다. 오랫동안 입체파는 이해되지 않았기에 오늘날까지 사람들은 이를 볼 수 없었고, 없는 것처럼 간주되어왔다. 나는 영어를 읽을 수 없다. 그러므로, 영어 책은 내게는 백지와 같다. 그렇다고 해서 영어가 존재하지 않는다고 할 수는 없다. 그렇기에 내가 모르는 것을 이해하지 못한다고 해서 내가 아닌 다른 누군가를 탓할 수 있겠는가?"

"고독 없이는 아무 것도 달성할 수 없다. 나는 예전

에 나를 위해서 하나의 고독을 만들었다."

"사랑은 삶의 최대 청량제이자, 강장제이다."

"예술가는 의도가 아니라 결과에 의해서 평가되어
야 한다."

"그림은 미리 생각으로 결정하는 것이 아니다. 제
작 중에 사상이 변하면서 그림도 변한다. 그리고 완성
후에도 보는 사람의 마음 상태에 따라서 변화한다."

"그림을 그리기 시작하면, 흔히 아름다운 것을 발
견한다. 그런 것에 대해서는 경계를 해야 한다. 사물을
파괴하고, 몇 번이나 다시 시작할 일이다. 최후에 나타
나는 것은, 포기한 몇 가지 발견의 결과이다. 그렇게 하
지 않으면 당신의 자신에 대한 감정가가 되고 만다."

"우리의 목표는 우리가 열렬히 믿어야 하고 적극적
으로 행동해야 하는 계획이라는 수단을 통해서만 도달
할 수 있다. 다른 성공의 길은 없다."

"예술은 아름다움의 풍경을 적용하는 것이 아니라
본능과 두뇌가 정경을 초월하여 상상할 수 있는 것이
다. 우리가 여자를 사랑할 때 우리는 그녀의 팔다리를
측정하기 시작하지 않는다."

"추상 미술은 없다. 항상 무엇인가에서 시작해야

한다. 그러면 현실의 모든 흔적을 제거할 수 있다."

"할 수 있다고 생각하는 사람은 할 수 있고 할 수 없다고 생각하는 사람은 할 수 없다. 이것은 냉혹하고 논쟁의 여지가 없는 법이다."

"라파엘로처럼 그림을 그리는 데는 4년이 걸렸지만 아이처럼 그리는 데는 평생이 걸렸다."

"그림을 그리는 것은 시각 장애인의 직업이다. 그는 그가 본 것을 그리는 것이 아니라 그가 느끼는 것, 그가 본 것에 대해 자신에게 말하는 것을 그린다."

"돈 많은 가난한 사람으로 살고 싶어요."

"그림은 보는 사람을 위해 존재한다."

수긍이 가는 어록이 한두 가지가 아니다. 피카소가 매우 도전적이며 세상을 자신의 시각으로만 생각했다는 것은 잘 알려진 사실이다. 다음과 같은 말로도 알 수 있다.

"오늘날의 세상은 이해가 되지 않는데 왜 내가 이해가 되는 그림을 그려야 합니까?"

"다른 사람들은 그것이 무엇인지 보았고 그 이유를 물었다. 나는 가능한 것을 보았고 왜 안 되는지 물었다."

"예술은 진실을 깨닫게 하는 거짓말이다."

"내 말을 항상 믿으면 안 된다. 질문은 특히 대답이 없을 때 거짓말을 하도록 유혹하기 때문이다."

그의 말 중에서 매우 유명한 것은 컴퓨터의 미래에 대한 이야기다. 그는 다음과 같이 말했다. "컴퓨터는 쓸모가 없다. 그들은 당신에게 답을 줄 수 있을 뿐이다."

피카소는 1881년에 태어났으므로 제2차 세계대전 때 앨런 튜링에 의해 태어난 컴퓨터가 생소했을 것임은 당연하다. 그런데 사실 피카소는 과학의 덕을 가장 크게 본 사람이기도 하다. 세계가 과학으로 변하고 있다는 것을 민감하게 반응하여 큐비즘을 탄생시켰는데 컴퓨터의 세상은 읽지 못했다고 볼 수 있다. 인터넷은 물론 제4차 산업혁명은 더더욱 예상치 못한 것은 사실이다. 피카소는 컴퓨터를 혹평했지만 그의 예언과 달리 우리는 컴퓨터 세상에서 살고 있다.

피카소의

유산

피카소에
대한
에피소드

———————

파리의 루브르 박물관은 피카소의 탄생 90주년을 기념해 그랜드 갤러리에서 특별 영예 전시회를 열었는데, 피카소는 루브르 박물관에서 작품을 특별 전시한 최초의 화가다. 피카소의 예술적 감각은 언론인들에게 남다른 주목을 받았는데 1939년『라이프매거진』은 다음과 같이 썼다.

"파블로 피카소가 20세기에 서양 미술을 지배했다고 말하는 것은 진부한 일이다. 어떤 화가나 조각가, 심지어 미켈란젤로도 그의 생애에 이렇게 유명하지 않았다."

피카소에 대한 재미있는 에피소드도 적지 않다. 몇 개만 살펴보자. 아름다운 한 여인이 파리의 카페에 앉아 있는 피카소에게 다가와 자신을 그려달라고 부탁하며 적절한 대가를 치르겠다고 말했다. 피카소가 몇 분 만에 여인의 모습을 스케치해 준 다음 50만 프랑(약 8,000만 원)을 요구하자 여자가 놀라서 항의했다.

"아니, 선생님은 그림을 그리는 데 불과 몇 분밖에 걸리지 않았잖아요?"

피카소가 대답했다.

"천만에요. 나는 당신을 이렇게 그리는 실력을 얻기까지 40년의 시간이 걸렸습니다."

피카소는 바닷가에 놀러 갔다가 종이와 펜을 들고 나타난 어떤 아이로부터 그림을 그려달라는 부탁을 받았다. 아이의 부모가 피카소를 알아보고 아이에게 시킨 것인데 피카소는 만만한 사람이 아니었다. 피카소는 종이 대신 아이의 등에다 그림을 그려서 돌려보내고는 다음과 같이 말했다고 한다. "이제 저 아이의 부모는 내가 그린 그림을 지우지 못할 걸."

또 다른 에피소드로 고양이 그림 이야기가 있다. 피카소가 큐비즘 작풍으로 화제가 되고 있을 때, 어느 화

가가 피카소에게 자신이 그린 고양이 실사 그림을 들고 와서 말했다. "그런 유치한 그림을 그리다니 부끄럽지도 않습니까? 나는 이 정도는 되는 그림을 그리거든요?"

한마디로 구상, 비구상에 있어 실사를 기본으로 하는 구상에 자신이 없으므로 피카소는 비구상으로 그림을 그린다는 비판이었다. 피카소는 몇 분간 악의에 찬 화가의 장광설을 들으면서 쓱쓱 스케치를 했다. 그리고 자신이 그린 스케치를 보여주었는데 거기엔 그를 비난한 화가가 보여준 실사판 고양이 그림이 그대로 똑같이 그려져 있었다.

사실 피카소의 어린 시절 그림을 보면 그는 누구보다도 실사, 즉 구상 그림에 탁월한 재주를 갖고 있었다. 피카소는 실사 그림에 재주가 없는 게 아니라 구상에 탁월한 실력을 갖고 있었다. 피카소는 여러 차례 화풍에 변화를 주었지만 가끔 실사 그림을 그린 것도 사실이다.

훈훈함이 느껴지는 에피소드도 있다. 자신이 유명해진 후, 젊은 시절 자신이 도움을 받았던 사람이 파산해 노숙자 생활을 하고 있자 피카소가 그를 찾아가 땅

바닥에 뒹굴던 골판지에 그림을 그린 뒤 '이걸로 집을 사세요'라며 건네주었다는 것이다.[1]

천문학적인 피카소 유산

피카소는 1973년 4월 8일 프랑스 무젱의 생트 빅투아르 별장에서 폐부종과 심부전으로 사망했다. 그의 무덤은 1958년 구입해 재클린 로크와 함께 살았던 생트 빅투아르 산 인근, 즉 무젱의 보베나르그 마을에 있는 중세 성 보베나르그 성에 있다. 이곳에 로크도 함께 묻혀 있다.

피카소가 이 성을 구입한 것은 폴 세잔이 30회 이상 자신의 그림에 보베나르그 성을 그렸기 때문이다. 피카소는 에이전트에게 다음과 같이 말했다고 한다. "나는 방금 세잔의 산을 샀다." 현재 이 성은 한정적으로 개방된다.

피카소에 대한 가장 큰 궁금증 가운데 하나는 그가

1) 「파블로피카소」, 나무위키; 「파블로 피카소」, 위키백과

남긴 유산이다. 피카소는 역사상 가장 많은 미술품을 남긴 화가로 『기네스북』에 등재되었으며 역사상 살아 생전에 가장 많은 돈을 번 화가다. 피카소는 1973년 유언 없이 사망했는데, 사람들은 상속세가 얼마나 되는지 궁금해 했다.

아트 마켓 트렌드에 의하면, 피카소는 2015년까지 경매에서의 작품 판매 기준 세계 1위를 기록했다. 〈파이프를 든 소년〉은 2004년 5월 런던 소더비에서 1억 400만 달러에 판매되었고 도라 마르가 고양이와 함께 앉아 있는 〈도라 마르의 초상〉은 2006년 5월 소더비에서 9,520만 달러에 판매되었다.

이후에도 피카소의 그림은 계속 상한가를 기록했다. 2010년 5월 뉴욕 크리스티 경매장에서 마리 테레즈 발터를 그린 〈누드, 그린 리브 & 버스트〉가 1억 650만 달러에 판매되었고, 〈팔린 꿈〉은 1억 5,500만 달러에 팔렸다. 이 그림 역시 발터가 모델이다. 2015년 5월 크리스티 경매장에선 〈알제의 여인들〉이 1억 7,930만 달러에 팔려 사상 최고가 기록을 세웠다.

1909년 피카소가 그린 입체파 그림 〈꽘 아시스〉가 런던 소더비 경매에서 6,340만 달러에 낙찰되어 이 부

피카소는 역사상 가장 많은 미술품을 남긴 화가로 『기네스북』에 등재되었으며 역사상 살아생전에 가장 많은 돈을 번 화가다. 피카소가 태어난 스페인 말라가에 조성된 피카소의 동상.

분 최고가를 기록했다. 기본적으로 피카소의 진품이라고 생각되는 작품은 최소한 5,000만 달러를 호가하므로 수만 점에 달하는 피카소의 작품이 얼마만한 가치를 갖고 있는지는 상상하기도 쉽지 않다. 피카소는 어느 누구보다 많은 그림을 도난당한 작가이기도 하다. 공식적으로 그의 작품 중 1,100개 이상이 도난당했다고 신고 되었다.

피카소의 유산은 워낙 천문학적이므로 이를 정리하는 것은 간단한 일이 아니다. 프랑스 드골 정권에서 문화부 장관을 역임한 소설가 앙드레 말로는 상속세를 현금뿐 아니라 예술 작품, 역사적 의미가 큰 수집품 등으로도 납부할 수 있도록 하는 물납제를 발의했는데, 이 법안은 피카소와의 친분에서 나온 것이라는 이야기도 있다. 그러니까 피카소의 고민을 처리해주기 위해서 물납제를 발의했다는 것이다.[2] 피카소의 유산 중 흥미로운 것은 그가 수많은 다른 사람의 작품을 소장하고 있었다는 점이다. 피카소는 앙리 마티스 등과는 작품을

2) https://ko.wikipedia.org/wiki/%EC%83%81%EC%86%8D%EC%84%B8

서로 교환하기도 했다.

1979년 전 세계가 주목하는 가운데 피카소의 상속세가 발표되었다. 피카소 유족이 프랑스 정부에 물납으로 납부한 것은 그야말로 대단했다. 피카소의 회화 228점, 조각 158점, 데생 1,495점, 판화 1,704점 등 어마어마한 양이었다. 1990년 피카소의 두 번째 아내인 로크가 자살한 후 회화 49점, 판화 247점을 기증했다. 이들이 모태가 되어 1985년 파리의 '국립 피카소 미술관'이 탄생했다. 세계에서 가장 많은 피카소 작품을 소장하고 있으며 2021년 한국에서 전시된 피카소의 작품들은 이곳에서 소장하고 있는 것들이었다.

2021년 피카소의 딸 마야 루이스 피카소도 상속세를 내기 위해 그림 6점, 조각 2점, 미술사에서 매우 중요한 역할을 하는 스케치북 1권을 기증했다. 마야는 피카소의 첫 번째 부인인 올가 코클로바의 딸이다.

피카소의 손녀 마리나가 자신이 유산으로 받은 피카소의 미술 작품들을 대거 팔겠다고 밝히면서 전 세계 미술계가 술렁였다. 미술계는 피카소 작품들이 시장에 쏟아져 나오면 작품 값이 급락할 것을 걱정했다.

마리나는 유산으로 피카소 미술 작품 300여 점을

상속받았다. 피카소 작품 중 가족 등에게 상속된 미술 작품은 약 1만 여 점에 이르는데 그녀는 작품들을 경매를 통하지 않고 개인적으로 하나씩 하나씩 필요에 따라 내다 팔 것이라고 말했다.

마리나가 피카소의 작품을 대거 팔려고 하는 이유에는 아픈 가족사가 자리 잡고 있다. 마리나는 피카소의 첫 번째 부인인 코클로바가 낳은 파울로에게서 태어난 딸이다. 마리나의 아버지 파울로는 할아버지의 운전기사 노릇을 하며 살았다. 피카소가 코클로바와 이혼하자 파울로는 알코올중독에 빠졌는데, 이런 상황에서도 피카소는 자신의 아들 파울로와 손녀 마리나에게 무심했다.

피카소가 사망하자 두 번째 부인 로크는 마리나 등의 장례식 참석을 허락하지 않았다. 이에 마리나의 오빠는 표백제를 마시고 자살했으며, 마리나도 오빠의 죽음 등으로 15년 동안 정신과 치료를 받았다. 마리나는 유산으로 엄청난 할아버지의 작품들을 받았지만 피카소에 대한 분노로 그의 그림을 벽 쪽으로 돌려세워 놓았다고 한다.

마리나는 자신이 할아버지 피카소의 유산을 물려

받을 거라는 생각은 전혀 하지 못했다고 한다. 첫 번째 부인 코클랜드의 자식들이 피카소의 장례식에 참석하는 것조차 막았던 두 번째 부인 로크가 전적으로 유산 분배를 진행했기 때문이다. 그런데 놀랍게도 로크는 피카소와 관련된 사람들에게 유산을 물려주었고, 이때 마리나는 피카소의 작품 300여 점과 빌라를 물려받았다.

이에 대해 마리나는 다음과 같이 냉소적으로 말했다. "사람들은 내가 유산을 상속받은 데 대해 감사해야 한다고 말한다. 나도 감사한다. 하지만 그건 사랑이 없는 유산이었다." 나아가 마리나는 피카소에 대한 적의를 숨기지 않았다. "나는 지금 현재에 살고 있다. 과거는 과거로 둘 생각이다. 하지만 결코 잊지는 못한다. 나는 피카소의 손녀지만, 피카소의 가슴속에서도 그랬던 것은 아니다."

반면에 피카소의 4번째 여자인 마리 테레즈 발터가 낳은 손자는 다소 다른 내용의 말을 했다. "할아버지 피카소가 모든 일의 원인은 아니었다. 할아버지는 마리나의 어머니, 즉 코클로바에게 돈을 줘도 한 번에 써버릴까 봐, 손자들 교육비를 직접 지급했다."

피카소 미술관

세계 각지에는 피카소 박물관이 적지 않게 있다. 박물관은 여러 종류다. 피카소가 살아 있을 때 생긴 박물관, 사망한 후 상속세 등으로 제공된 작품으로 만든 박물관, 피카소의 상속자들이 받은 유산들로 만든 박물관과 기타 전시용 박물관 등이다.

스페인 말라가에서 태어난 피카소는 프랑스에 정착하기 전 바르셀로나에서 예술의 터전을 닦았기 때문에 말라가와 바르셀로나에 피카소 박물관이 건설되었다. 프랑스에는 피카소가 거주한 무쟁-발로리스 인근, 세계적인 휴양지 앙티브 고성과 파리에 피카소 박물관이 있다. 유명한 〈게르니카〉는 스페인 마드리드에 있으며 미국의 여러 박물관에 피카소의 작품들이 전시되어 있다. 그중 유명한 몇 곳만 살펴보자.

① 앙티브 피카소 미술관

프랑스 남부 앙티브에 있는 피카소 미술관은 피카소의 생존 시절인 1966년 12월에 개장했다. 프랑스 남

부와 이탈리아를 연계하는 그리말디 왕의 성채를 개조했는데 그리말디 성은 고대 그리스 안티폴리스의 아크로폴리스, 이어서 로마 카스트 룸과 중세 주교관이 있었던 곳으로 매우 유서가 깊은 곳이다. 특히 앙티브는 피카소와 재클린 로크가 근거지로 삼은 무젱-발로리스, 그리고 지중해 해변과 연계되어 있다.

1946년 질로와 함께 골프-주앙 근처에 살고 있던 피카소는 앙티브 성으로부터 성 안에 스튜디오를 차려도 좋다는 제안을 승낙 받았다. 피카소는 1946년 9월 중순부터 11월 중순까지 벽면 전체를 덮는 앙티브의 열쇠를 비롯한 많은 작품, 즉 스케치와 그림을 그렸다. 이후 피카소는 파리로 올라갔는데 이때 23개의 그림과 44개의 스케치를 성에 남겨두었다. 이후 마두라의 작업장에서 1947년에서 1948년 사이에 제작된 78개의 도자기 작품을 기증했고 피카소가 1971년, 그리고 피카소가 사망한 후인 1991년에도 상당수 피카소 작품이 기증되었다.

② 파리 피카소 미술관

파리 피카소 미술관은 프랑스 파리 마레 지구 오텔 살레에 위치해 있으며, 피카소의 5,000여 점에 달하는 엄청난 작품을 갖고 있다. 피카소의 회화, 조각, 드로잉, 도자기, 판화, 판화를 제외하고도, 노트와 피카소의 사진 아카이브, 개인 문서, 서신을 포함하면 수 만점이 되는데 이들 상당 부분은 피카소의 뜻에 따라 피카소 사후 유족들이 기증한 것이다.

건물은 1671년 베니스 공화국 대사관으로도 사용되었으며 프랑스혁명 동안 국가에 의해 몰수되었다가 1829년 파리의 천재 예술대학교로 사용되었다. 유명한 작가 발자크가 이곳을 다녔으며 피카소의 유족들이 엄청난 유산을 상속세로 납부하자 프랑스 정부는 피카소 미술관으로 변경했다.

피카소 미술관은 피카소 작품뿐만 아니라 피카소가 개인적으로 수장한 장 르느아르, 폴 세잔, 에드가르 드가, 앙리 루소, 조르주 쇠라, 앙리 마티스 등의 작품도 전시하고 있다. 일부 이베리아 청동과 아프리카 예술 작품도 전시한다.

피카소 미술관은 정기적으로 미술관의 소장품을 해외 전시에 투입하는데 미국, 호주, 캐나다를 비롯하여 2021년 한국에서 피카소 특별 전시회가 열린 것도 이 일환이다.

③ 바르셀로나 피카소 미술관

1904년까지 9년간 바르셀로나에서 살면서 피카소는 학문적 훈련과 인격 형성을 했다. 조지프 카란델은 피카소의 바르셀로나 시절을 다음과 같이 묘사했다. "그는 모든 것을 보고, 모든 것을 파악하고, 모든 것을 작업의 원료로 사용했다."

바르셀로나의 몬카다에 있는 피카소 미술관은 피카소가 스페인에서 그렸던 초기 작품들을 주로 전시하고 있으므로 다른 곳에서는 볼 수 없는 작품들이 대부분을 차지하고 있다. 특히 아버지의 지도하에 어린 시절에 그린 정밀하고 상세한 실사 그림이 많다.

바르셀로나는 피카소의 초창기 예술적 토대가 출발한 곳으로, 미술관의 시발은 피카소의 평생 친구이자 비서인 자우메 사바르테스다. 사바르테스는 피카소와

1899년에 처음 만났는데 이후 피카소는 그에게 수많은 자신의 그림 및 판화를 제공했다. 원래 사바르테스는 피카소 미술관을 피카소가 태어난 말라가에 세우려고 했으나 피카소와 바르셀로나와의 오랜 관계를 고려해 바르셀로나를 추천했다고 한다.

사바르테스는 1960년 7월 피카소 미술관 건설을 위해 바르셀로나 시와 계약을 체결했고 미술관은 1963년 피카소가 사바르테스에게 증여한 개인 소장품 중 574점을 토대로 문을 열었다. 여기에 피카소가 직접 바르셀로나 시에 기증한 작품도 포함되었다. 이때 피카소는 프랑코 정부를 강력하게 반대했으므로 피카소 미술관이 아니라 사바르테스 박물관으로 발족했다.

사바르테스가 1968년 사망하자, 1970년 그의 가족은 그간 간직해온 초기 작품을 포함해 920점의 다양한 작품을 기증했다. 피카소가 스페인에서 살았던 초기 작품들을 주로 기증한 것으로 다른 곳에서는 볼 수 없는 작품들이 대부분이다. 또한 피카소의 청색 시대의 교과서, 학술 작품, 그림도 있으며, 1982년에는 피카소의 부인인 로크가 41점의 작품을 미술관에 기증하기도 했다.

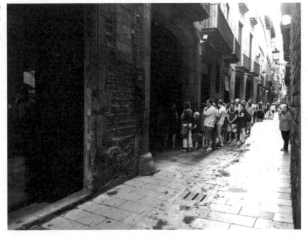

바르셀로나의 몬카다에 있는 피카소 미술관은 피카소가 스페인에서 그렸던 초기 작품들을 주로 전시하고 있다. 관람객들이 미술관에 입장하기 위해 줄 지어 서 있다.

바르셀로나에 위치한 피카소 미술관은 2009년 『아트뉴스페이퍼』가 선정한 세계에서 가장 많이 방문한 미술관 40곳 중 하나에 포함되었다.

④ 말라가 피카소 미술관[3]

2003년 개장한 말라가 피카소 미술관은 피카소가 태어난 메르세드 광장에서 불과 200미터 거리에 있다. 계단의 창문을 통해 피카소가 세례를 받은 산티아고 교회의 탑을 볼 수 있다. 10세에 말라가에서 바르셀로나로 이사를 갔지만 피카소는 말라가에서 보육원에 다녔고, 아버지는 구시청사에 있는 시립 박물관의 큐레이터로 근무했다.

피카소가 워낙 유명한 인사가 되자 피카소가 태어난 안달루시아의 말라가에 피카소 미술관을 세우자는 의견이 도출되어 우여곡절 끝에 2003년 10월 스페인 왕과 여왕이 참석한 가운데 개장했다. 피카소는 자신의 이름을 딴 첫 번째 미술관이 자신의 고향 말라가에 생

3) 「피카소박물관」. 위키피디아

기길 바랐고, 또 죽기 2~3년 전에는 로크에게 자신이 죽으면 말라가의 메르세드 광장에 묻히고 싶다고 말했다고 한다.

미술관의 소장품은 피카소 가족이 기증한 285점으로 구성되어 있으며, 크리스틴 루이스 피카소는 14개의 그림, 9개의 조각, 44개의 개별 드로잉, 추가로 36개의 드로잉이 포함된 스케치북, 58개의 판화, 7개의 세라믹 조각, 133개의 작품을 기증했다. 그녀의 아들로 피카소의 손자인 베르나르 루이스-피카소는 총 155점의 작품을 기증했다. 이들 기증된 작품은 피카소의 초기 작품인 입체파에서 후기 도자기까지 다양하다.

미술관은 16세기 전반부에 지어진 나스리드 궁전의 유적 위에 건설되었다. 이곳은 1939년에 스페인 국립기념물로 지정되었으며, 후에 피카소 미술관으로 낙점 받았다. 미술관의 바닥 면적은 8,300제곱미터로 자연 채광을 위한 채광창이 돋보인다.

피카소 미술관으로 용도 변경하기 위해 공사하던 도중 지하실에서 놀라운 발견이 이루어졌다. 페니키아 시대로 거슬러 올라가는 성벽과 탑의 잔해, 로마 공장 등의 유적들이 발견된 것이다. 이들 고대 유적들은 현

재 바닥의 투명한 패널을 통해 위에서 볼 수 있다.[4]

⑤ 재클린과 피카소 박물관

재클린 로크의 딸, 즉 피카소의 양녀인 캐서린 위텡블레는 지중해 남부 엑상프로방스 마을에 재클린과 피카소 박물관을 추진했다. 무젱-발로리스와 크게 먼 곳은 아니며 그녀가 상속받은 피카소의 회화 작품 약 1,000여 점이 전시될 예정이다. 피카소 박물관 중 회화가 이렇게 많은 곳은 이곳뿐이다. 그러나 이 박물관은 현재 잠정 중단된 상태다.

위텡블레는 박물관을 위해 쿠벤트 데 프레셰르 수도원 건물을 1,460만 달러에 구입키로 계약했다.[5] 그러나 이 건물이 수녀원으로 인접 교회와 연계되는데 시세보다 5퍼센트나 저렴한 가격을 제시했다는 게 문제가 되었다. 위텡블레는 수녀원이 요구하는 깐깐한 박물관 사용 요구 조건도 거부했는데 수녀원은 중학교로 사

4) https://en.wikipedia.org/wiki/Museo_Picasso_M%C3%A1laga
5) https://m.blog.naver.com/PostView.nhn?isHttpsRedirect=true
&blogId=jrkimceo&logNo=221310991080

용했던 부지를 공사 후 최소 15년 동안 박물관으로 운영하면서 건물을 개조해야 한다는 조항을 계약서에 추가해야 한다고 주장했다고 한다.

엑상프로방스 시장 조이셴 마시니는 성명서를 통해 캐서린 위텡블레가 박물관 건물 양도 조항에 대한 타협에 동의한다면 재클린과 피카소 박물관의 개장에는 문제가 없다고 발표했다. 세계에서 가장 많은 피카소의 회화 작품을 소장함으로써 수많은 관광객이 방문할 것으로 생각하기에 근간 박물관이 개장될 것이라 예상한다.[6]

⑥ 피카소 작품 보관

피카소의 대표작인 〈게르니카〉는 스페인의 마드리드에 있는데, 피카소 사후에 스페인의 품에 안겼다. 피카소가 스페인에 자유가 찾아오기 전에는 〈게르니카〉

6) https://www.artnews.com/art-news/news/picasso-museum-aix-en-provence-canceled-1234571392/; https://news.artnet.com/art-world/picassos-step-daughter-scraps-museum-plans-1909789

를 스페인에서 전시되는 것을 반대했기 때문이다.

피카소는 1973년 92세까지 살았지만, 스페인의 독재자 프란시스코 프랑코는 1975년까지 살아 피카소는 스페인이 민주화되는 것을 보지 못했다. 그동안 뉴욕의 현대미술관에서 위탁받아 전시하고 있었는데 프랑코가 사망한 후 스페인이 자유주의 국가가 되자 곧바로 〈게르니카〉의 스페인 반환 운동이 전개되었다.

이렇게 해서 피카소 탄생 100주년이 되는 1981년에 스페인으로 반환되었다. 반환 후 프라도 박물관의 카손 델 부에 레티로에 전시되었는데 이후 1992년부터 마드리드 레이나 소피아 여왕 미술관이 소장 중이다.

바젤에 본사를 둔 스위스의 한 보험회사가 투자를 다양화하고 미래를 담보하기 위해 피카소의 그림 두 점을 구입한 적이 있다. 그런데 회사의 사정상 어쩔 수 없이 피카소의 그림을 팔아야 하는 상황에 처했다. 그러자 1968년 바젤의 시민들은 피카소의 작품 구매를 위한 주민투표에 돌입했고, 그 결과 바젤시에서 피카소 작품을 구입했다.

이 그림들은 현재 바젤의 박물관에 있다. 이 사실을 뒤늦게 알게 된 피카소는 세 점의 그림과 스케치를 바

젤시와 박물관에 기증했으며, 훗날 피카소는 바젤시의
명예시민으로 추대되었다.[7]

7) 「파블로 피카소」. 요다위키

인간의 투혼은 결코
사라지지 않는다

포털사이트 질문 코너에 자주 올라오는 질문 중 하나는
피카소에 대한 것이다.

"피카소가 왜 천재인가요? 그림 실력이 형편없는
데."

성수용은 피카소가 미술사에 길이 남을 명성을 갖
고 있음에도 일반 대중의 눈에 비친 피카소의 작품은
다소 '이상한 그림'이라는 데 동의한다. 눈·코·입이
엉뚱한 곳에 붙어 있는 얼굴, 신체 비례를 벗어나 뒤틀
린 몸, 전통적인 구도와 원근법을 완전히 무시한 화면
구성 등 레오나르도 다빈치를 비롯한 르네상스 거장들
은 물론 한 세대 위 화가인 고흐, 고갱과 비교해도 피카

소의 입체주의 그림에서 아름다움을 직관적으로 느끼기는 쉽지 않다는 것이다.

하지만 피카소는 10대 때부터 이미 대가 수준이라는 평가를 받았을 정도로 천부적인 실사 그림 실력을 갖추고 있었다. 구상화를 못 그린 게 아니라 안 그렸다는 얘기로 사실 상당히 많은 작품이 구상화다. 피카소에 대한 학자들의 평은 거의 대부분 일치한다. "피카소의 위대함은 '돈 되는 그림'을 얼마든지 찍어낼 수 있었는데도 새로운 시도를 거듭해 현대미술의 바탕을 만들어냈다."

사실 피카소의 작품은 한 화가가 그렸다고 믿기 어려울 만큼 시기별로 극명하게 다르다. 92년에 달하는 장수의 영향도 있지만 이는 전적으로 피카소의 능력이라 볼 수 있다.

그는 단순히 자수성가한 부유한 예술가가 아니다. 지오그래픽에 의하면 그는 일중독자였다. 키는 155센티의 단신이었지만 거의 매일 먹지도 자지도 않고 8시간씩 그림을 그렸다. 죽기 1년 전에도 200점의 작품을

1) 「피카소를 사랑한 파블로 피카소」, 김대유, 세종인뉴스, 2019.01.21

완성했고 죽기 12시간 전까지 그림을 그렸다고 알려진다. 일하다가 죽은 것이다.[1]

피카소는 평생에 걸쳐 5만여 점의 작품을 남겼는데 기네스북에 올랐다는 것은 덤이다. 기네스북에 오른다는 자체가 일반인들이 범접할 수 없는 경지에 올랐다는 것을 의미하는데 피카소가 예술 분야에서 이를 추구했다는 것은 더욱 경이롭지 않을 수 없다.

피카소가 현대인들에게 분명하게 보여주는 것은 예술가로서, 또한 인간으로서 한계를 뛰어넘으려 했던 불굴의 투지가 아닌가 싶다. 1973년 92세의 나이로 운명했지만 그가 갖고 있던 인간의 투혼은 결코 사라지지 않는다는 뜻이다.[2]

2) 「상상 이상의 상상력…다시, 피카소에 빠지다」. 성수영, 한국경제, 2021.07.08

파블로 피카소

© 이종호, 2023

초판 1쇄 2023년 1월 9일 찍음
초판 1쇄 2023년 1월 20일 펴냄

지은이 | 이종호
펴낸이 | 강준우

기획·편집 | 박상문, 김슬기
디자인 | 최진영
마케팅 | 이태준
인쇄·제본 | (주)삼신문화

펴낸곳 | 인물과사상사
출판등록 | 제17-204호 1998년 3월 11일

주소 | (04037) 서울시 마포구 양화로7길 6-16 서교제일빌딩 3층
전화 | 02-471-4439
팩스 | 02-474-1413

ISBN 978-89-5906-670-4 03600
값 14,000원